时报广告奖·饮料食品卷

湖南美术出版社

策划：李克

目录

CONTENTS

时报广告奖

一、时报广告奖历史

一九六〇年台湾开始建立起专业的广告代理制度，打破以往"广告版面掮客"的做法。在广告代理商的积极拓展下，工商界渐渐了解广告投资的重要性，在产品的销售计划中均编列有广告预算，广告量因此显著地增加。一九六〇年台湾地区的广告量只有新台币一亿六千五百万元，一九七〇年激增到约十四亿四千八百万元，到了一九八〇年广告量更是突破一百亿元新台币，这不仅加速刺激了社会经济成长，更是改变了报社的广告收入与发行收入在总收入中的比重。

《中国时报》的前身《征信新闻》于一九六八年率先启用照相制版彩色轮转机，成为亚洲第一家彩色印刷的报纸，开启报纸彩色广告的新页，《征信新闻》并于同年九月更名为《中国时报》。自此以后，《中国时报》报份销售激增。一九七二年起增扩为每份三大张，销售增长更为迅速，逐渐建立起报业王国的地位。一九八〇年《中国时报》广告量占市场的百分之二十三点二五。全台湾三十一家报纸中，《中国时报》的广告量就占了总广告量的四分之一多。

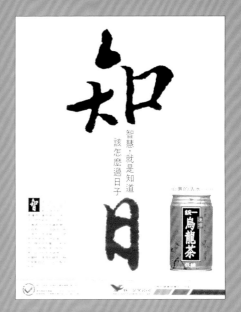

在此期间，为了与业务往来密切的广告公司有更密切的互动关系，也同时希望能促进消费者认识广告和提升台湾广告的水准，《中国时报》于一九七八年创办了第一届"广告设计奖"，当时仅收平面类作品，并同时举办读者票选活动。第二年儿童速体健作品获得金奖，其广告语"孩子，我要你将来比我强"成为该年最具影响力的一句话，广告奖对社会的标杆作用从此开展。第三年，也就是一九八〇年，"广告设计奖"正式更名为"时报广告金像奖"。一九八八年增设电视广告类，参赛项目亦扩大为十项。耕耘十年的"时报广告金像奖"在此时已迈入稳健发展的阶段；之后历经23年的扎根、苗长，时至今日，"时报广告金像奖"已成为台湾广告业界全力追求的荣耀。

一九九〇年，适逢《中国时报》创社四十周年，为肯定国内广告水准及让"时报广告金像奖"活动走向国际化，第十三届金像奖增加了与国际广告界交流的"亚太广告特别奖"，参加对象包括中国大陆、中国香港、新加坡、印尼、马来西亚等亚太地区和国家，这也是两岸广告界第一次正式的交流。创办同时，邀集美国Clio Awards、New York Festivals、日本电通赏、ACC赏、美国IBA广告奖、法国Iaff/Lion坎城国际广告奖等六大国际广告奖总裁莅临主持作品发表会，邀请纽约Young&Rubicam总裁Tim Pollak、英国Saatchi & Saatchi总裁Richard Humpheys、美国Mccann-Erickson总裁Robert L. James及国际广告协会（IAA）主席Norman Vale前来作专题演讲。

为培养未来的广告精英，让广告学界教育能够往下扎根，《中国时报》于一九九二年创办"时报广告金犊奖"，以鼓励新一代广告人并提升其创意水准。另外，为鼓励分类广告创意的"时报广告金格奖"亦于同年度诞生。次年，即一九九三年设立"世界华文广告奖"，目的在于鼓励华文广告人，用自己的语

言、文字及文化，创作属于自己风格的华文广告。

一九九七年，"时报广告奖"成立二十周年，该年将颁奖典礼活动扩大，举办为期一周的"时报广告节"，主题定为"走过二十，掌声十足"，以作为时报广告金像奖的成年之礼；同时举办多项趋势座谈会，记录过往二十年的社会变迁。同年的"亚太广告奖"参赛地区扩展至澳洲、纽西兰、菲律宾、美国西岸、加拿大等地，Times Asia-pacific Advertising Awards 已成为亚太地区最受注目的创意广告。该年同时邀集日本电通赏、澳洲 Award 奖、美国 Clio 等知名国外广告奖得奖作品于台湾展示。

一九九九年《中国时报》与《中时电子报》、PC Home 集团合办"金手指网络广告奖"，彰显网络广告时代的来临。回顾半个世纪的广告界发展史，从开疆辟土的时代，经历计算机化与跨国广告公司进军台湾市场、商品走向分众行销，以及现今的媒体日趋多元化。而广告中透露出来的各项主张，都在影响社会大众，造成话题风潮。时报广告奖记录着广告时代的演变、社会脉动的变迁；所有得奖作品除了激励从业人员创造出更好的作品之外，同时也引领社会大众创造更加多元的思想形态、社会人文与生活的价值观。时报广告奖不但为广告界留下历史，也记录台湾社会的变动与轨迹！

二、各奖简介
【时报广告金像奖】

一九七八年为庆祝《中国时报》发行一万份，创办"第一届时报广告奖"。创办目的为提升商业广告的地位，并教育读者欣赏最高水平的商业广告；同时希望藉此提醒广告业致力创作高品质的作品。当时仅收平面类作品，并同时举办读者票选活动。一九八〇年，正式更名为"时报广告金像奖"，并于一九八二年增设公益广告奖，带动大众对社会公益的关心。该年黑松汽水广告《响应绿化运动》拿下金像奖平面最大奖后，成功地引起社会对环保议题的重视。一九八四年"时报广告金像奖"首开先河，将颁奖典礼搬上屏幕，让观众均可以共同参与这场盛会。

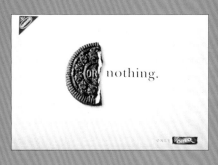

苏联解体、东西德统一均发生在一九九四年，"创意无条形码"成为该年金像奖年度主题，也为这个深远影响后世的国际形势留下记录。一九九七年，在"走过二十，掌声十足"的欢呼声中，时报广告金像奖迈入二十岁。为了欢庆二十周年，我们举办为期一周的"时报广告节"，除了展出时报奖、亚太奖及华文奖历届得奖作品之外，同时邀集日本电通赏、澳洲 Award 奖、美国 Clio 奖等知名广告奖得奖作品于台湾展示。静态展示同时，动态的得奖作品解析座谈会让与会民众拓展了广告的国际观。

一九九九年亚洲金融风暴导致人民财富急速紧缩；九·二一大地震更让台湾这块土地面临空前的灾害，许多家庭支离破碎。由于九·二一大地震发生在时报广告金像奖颁奖典礼前一个月，台湾广告界希望社会能因为灾害而更团结，并企盼因震灾而受创的心灵能够得到抚慰，因而该年度活动主题由原本的"拜金主义"改为"台湾加油"，同时根据这句口号制作一系列公益广告为台湾祝福，藉此激励重建与新生的社会。

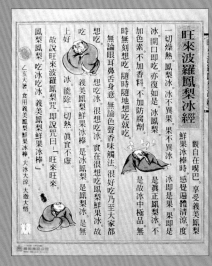

极具时代意义的二〇〇〇年，台湾首度政党轮替，"变天"成为第二十三届时报广告金像奖的主题。因为九·二一震灾的情绪延伸，也因为大选的白热化，"震灾"与"选举"成为当年度的两大社会现象，也牵动了广告的呈现。首度实施的网上报名方式，将网络无远弗届的特性展现到极致，大大增加参赛收件作业的便利性。

今年第二十四届时报广告金像奖已正式启动，要邀请所有的广告人一起"来

嗑快乐玩"。顾名思义，"来嗑快乐玩"就是希望广告人在埋头耕耘之余，能放轻松地快乐地玩一玩。尤其，在现在经济不景气的社会环境下，人们的痛苦指数节节升高，正好藉这个主题带动擅长创意变化的广告人，一起来创造更好玩的世界，带给人们快乐和希望。

【时报亚太广告奖（Times Asia-pacific Advertising Awards）】

为使台湾广告界更具国际观，一九九〇年，《中国时报》在四十周年社庆暨第十三届金像奖举办的同时，为扩大台湾广告界的视野及推动亚太地区广告业交流而设立"亚太广告特别奖"，奖励对象包括中国、中国香港、新加坡、印尼、马来西亚等亚太国家和地区的广告创意，首届活动亦为两岸广告界第一次正式的交流。广告界巨擘John Doig担任首届评审委员会的主席。此外，当届活动尚邀集美国Clio Awards、New York Festivals、IBA广告奖、日本电通赏、ACC赏、法国Iaff／Lion坎城国际广告奖等六大国际广告奖总裁莅临主持作品发表会，并邀得纽约Young & Rubicam总裁Tim Pollak、英国Saatchi & Saatchi总裁Richard Humpheys、美国Mccann-Erickson总裁Robert L.James及国际广告协会（IAA）主席Norman Vale前来作专题演讲。

亚太广告奖秉持当初创立的宗旨，持续在亚太地区推动广告专业的交流，每年均邀请享誉国际的广告人前来担任评审委员，以提升活动的水准及品质；曾受邀担任亚太广告奖评审团主委的有John Doig、Andrew Cracknel、Tony Cox、Gordon Fenton、Neil French、Mike Fromowitz、Bhanu Inkakwat、Paul Johns、Leonie Ki、Tomotsu kishii、John Kyriakou、Jimmy Lam、Tomaz Mok、Grinfranco Moretti、Allan Thomas、Peter Soh、Bob Brooks等国际广告界知名人士。

一九九九年，亚太广告奖及华文广告奖两个国际性广告奖的颁奖典礼正式从时报广告金像奖的颁奖典礼中独立出来，并由凤凰卫视担任电视转播，并且由北京广告协会、上海市广告协会和广州市广告协会等中国大陆的广告单位共同协办本次活动，使得亚太奖及华文奖迈入一个新的里程碑。

截至目前，来自日本、香港、新加坡、中国大陆、韩国、泰国、印尼、越南、菲律宾、马来西来、印度、沙特阿拉伯、阿富汗、巴基斯坦、土耳其、阿拉伯联合酋长国、澳洲、纽西兰等二十多个亚太地区的参赛作品已达一千五百余件。亚太广告奖已成为亚太地区备受瞩目的专业广告创意奖。

【时报世界华文广告奖】

一九九三年，在台湾广告业更加蓬勃发展，华人的经济文化地位更为重要时，《中国时报》在"时报广告金像奖"及"亚太广告奖"两个广告奖活动外又增设了"时报世界华文广告奖"，并喊出"旭日东升"的口号，以呼应"二十一世纪是中国人的世纪"。创办"时报世界华文广告奖"的目的在鼓励华文广告人用自己的语言、文字及文化，创作属于自己风格的以华文文化为原点的广告，并在国际广告舞台上创造出具中国思想智能与美学精髓的文化风格。

世界华文广告奖的举办，促使两岸广告界人士往来日益频繁。一九九八年六月，北京工商管理协会组团到台湾访问。同年在北京举办的"北京广告博览会"、一九九九年"风云广告一九九九——台湾广告精品发表会"，同年六月于上海与南京举行的"两岸华文高峰论坛"，于江苏无锡举行的"中国第六届全国广告展"，及二〇〇〇年的"中国第七届全国广告展"和在上海国际贸易中心举办的"趋势广告二〇〇〇年系列讲座"，均邀请台湾广告界重量级人士前往与会担任演讲者，时报广告奖系列的得奖作品亦受邀参展。北京市广告协会、北京市广告人俱乐部亦曾分别于一九九六年与一九九九年到台湾访问。两岸广告人经由信息交流与良性竞争，不仅开阔了彼此的广告视野，也创作出更高品质的广告作品。

八年来，时报世界华文广告奖已吸引来自新加坡、中国、马来西亚、印尼、澳

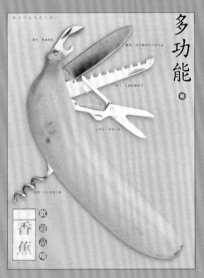

洲、美国、加拿大等国家及台湾、香港地区近百家广告公司的华文广告精英热情参与。涵盖地区日益扩大，影响力也与日俱增。

【时报广告金犊奖】

一九九二年是广告业急遽发展的年代，为了协助广告业界培养广告新兵，让广告教育能够往下扎根，因而创办"时报广告金犊奖"给学生提供一个创作舞台，鼓励新一代广告人提升其创意水准。一九九六年，第五届金犊奖增加网页设计特别奖。第六届金犊奖变更原定的评审方式，邀请学术界、广告专业人士分别组成初审及复审的评审团。金犊奖于第七届活动开始在比赛项目中增设网络广告类，并从本届活动开始，邀请品牌企业担任协办单位，以各企业品牌的产品或服务项目作为比赛主题，参赛学生依各企业品牌提出的品牌策略制作参赛作品，这个方式更加接近广告代理商的实务操作，广泛地引起学生们的正面回响。

第八届时报广告金犊奖允许海外学生作品参赛，并远赴北京、上海、无锡、南京进行交流，让华文地区的学生们能在广告专业上互相切磋。第九届首创网络广告类线上报名；同时分别于台湾和上海各举行一次颁奖典礼。协办单位由原先台北市广告代理商业同业公会、台北市广告业经营人协会两单位，增加北京广告人俱乐部、北京广告人书店和九歌盛世长城广告公司共同协办。

时报广告金犊奖每年均至各大专院校举行巡回参赛说明会。以二〇〇一年为例，台湾地区一共举办二十余场说明会，听众约有三千人次，中国大陆地区举办七十六场，参加学生有七千之多，足以显示金犊奖已成为广告学子心中极欲争取的荣耀。

【时报广告金格奖】

"时报广告金格奖"于一九九二年创办，主要目的是提高社会大众对分类广告的重视，并提升分类广告的设计水准，促进客户重视分类广告代理及市场的正常发展。三年后，除原有的专业组之外，增设读者创作组，使分类广告跳出原有制式框架，朝更具创意及实际功效的作品方向发展。从创办时收件数二百一十九件，到二〇〇一年收件数二千四百二十件，这足以证明"时报广告金格奖"已将分类广告带向另一个新纪元，让分类广告设计者继续为"飞跃小框格，塑造大创意"而加油。

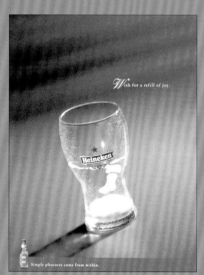

【金手指网络奖(Click Awards)】

为推广华文世界阅听大众对国际网络的多元认识、激发网络社群各界对网络世界的创作与探索、鼓励在网络广告创意与制作上有实际开发成绩的工作者，《中国时报》与《中时电子报》、网络家庭(PC Home)集团于一九九九年共同举办"金手指网络广告奖"。首届金手指网络广告奖获得各界高度肯定，已具台湾最大规模网络奖的气势。二〇〇〇年第二届活动即扩大举办，在比赛类项中增加网站奖，正式定名为"金手指网络奖"，主办单位邀请到四位具国际声誉的重量级大师，包括被美国网络广告局(IAB)评为一九九九年年度风云网络广告公司(Agency Of The Year)Lot21创意总监Mr.Paco Vinoly、Luminant公司创意执行长 Mr.Douglas Rice、Red Sky创意总监Mr.CLay Jensen以及Organic的副总裁Ms.Janis Nakan Spivak，来台担任决审团评审及为期两天的"金手指网络研讨会"讲师；期望透过与国际网络专业人士的交流，将金手指网络奖提升到国际性奖项的层次。

吃出广告来
杂烩台湾食的文化、广告及其意识

有人说中国人的历史只是一部饥饿史，又有人说从中国人的吃可以解读整部的生活史，不管它贴切或夸张与否，"吃"绝对是一种文化，更是一种生活。而透过最能反映时代生活的广告视窗，细品"吃"的过去、现在和未来，应多少都能蕴酿成味并且浮现飘香出来。只是"吃"的事，好像很简单又似顶复杂，说是民生最重要的事，却又常常将之忘记。所以食品广告是该用繁富的气氛去感动惟一的味觉反应，强调用纯正食的本质之美去勾动对繁杂零乱的食的欲念？是复杂的（可以是有视觉的、听觉的、感觉的，有感觉又似没感觉的）好吃，还是单纯原质的可口呢？现在，就让我们来回眸一嗅，品嚼一下台湾食品广告战后五十年来的酸甜苦辣。

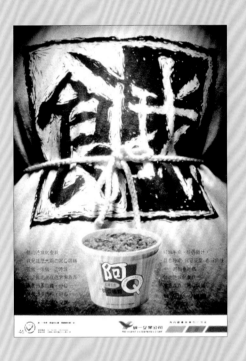

一、吃饱才能撑着
四五十年代是东家缺米、西家借盐的"抗饿"时代，每个人见面就会关心地问："呷饱没？"，因为台湾人均年所得直到一九六○年才首次突破一百美元。这年代也正值台湾报业艰困筑基期，所以广告中油印字与铅印字夹杂，再加上文字走向不定，画面的零散感与剪贴感稍重。

调味品的适时出现把食的本质由吃饱提升到好吃，但广告画面上的味精旁多是"高级礼盒"字样，可见调味是种才刚要平民化的进阶享受。至于品牌名气、工厂大小、赠品气派等附加理性价值则是人们购买与否的指标，因为大的品牌就表示大家都吃，而大家都吃的当然就很可靠。所以最初时没有厂家会去多提安全的事，即使五十年代末多提了些，也觉得是添加的福利，而非食的本质要求。

【四十年代】
津津味粉（味素）是四十年代初期常见的食品广告，酱油其次。其中，酱油以赠送彩票开启了食品促销的历史新页。因处在食粮匮乏、味道单调以及调味品的先导期，广告文字都脱离不了"调味极品"和"调味妙品"等词。末期则有牛乳粉（奶粉）开始加入广告行列。大大的产品名、产品线画及一两个插画人头是此时期简单又标准的广告识别系统。

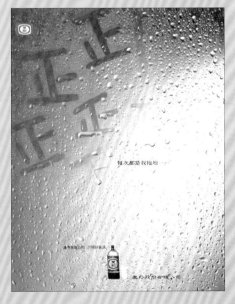

每次都是我拖地……

【五十年代】
这时期广告的最大篇幅仍是文字，图案都是线插画，安全则是诉求重点，"保证"两字几乎浪迹串场了每张广告。酱油与味素是食品广告的最大宗，鲜大王A字酱油来头不小，版面大且密集，至于奶粉则大都进口，并强调与母乳最相像。"物美价廉"或"质好价廉"是此阶段常见的文字诉求，"世界驰名"、"风行全球"等"国际"用词也常常出没。除了大陆来台的鲜大王主推商标人物外，几乎所有本土厂商广告的最大Key-visual都是产品名和商标插画。味素、酱油及奶粉的SP活动在五十年代末渐多了起来，且几乎都以彩券（和爱国奖券一起开奖）或再送一包的方式进行。

另外值得一提的是此阶段的广告常特开一栏专写防止伪冒的警语，同时期的黑松广告更全是"请认明商标再购买"的广告（P.S.有个青松汽水长得跟黑松一模一

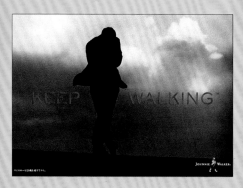

样），可见当时盗帅横行之盛况。

二、好吃才有意义

进入六十年代，不但工业生产净额已超过农业，贸易也开始出现逆差，"经济起飞"的名词不仅出现（P.S.一九七六年台湾人均所得开始超一千美元）也带动了六七十年代的"消费起飞"。台湾、国华、东方等多家现代化广告公司也在六十年代出现，因而这阶段的广告呈现已渐有现代化的品貌。此外，电视开播与报纸彩印加上食品广告内容及促销愈来愈同质化，感性诉求开始在电视里安排秀出（p.s.都很有编剧的影子），报纸广告也开始活跃多元化起来，充斥着异国情调、欢乐气氛、全家健康和乐的照片、插图及文案。食品更丰富更营养的讯息很多，吃了更苗条的讯息也不少。

六十年代初是调味料SP的颠峰期，六七十年代交会之际则是速食面热战的战国时代，促销广告虽盛行，添加感性价值与气氛的食品广告也已不少。

"简便"字样虽偶出现在速食面广告中，"送礼极品"更是常见，可见当时生活节奏加快。跟之后八十年代因忙碌无暇而产出的速食文化是很不一样的，所以说它"添加"了方便的附加价值，还不如说它是美味或多口味食的"本质"升等。

【六十年代】

这是SP的年代，六十年代初期更是味素SP的颠峰盛世，不仅送花园洋房，奖金总额更是高达一百七十万元（一九六四年台湾人均所得才值新台币七千五百六十三元），此外，奶粉也跟着作大手笔促销，连刚上市的好立克也干脆以SP稿示人。彩券的金额（简称彩劵）比商品及商品插画都显眼，是此时期广告最大的视觉特色。真人拍摄的照片偶已出现，许多企业尤其是味素厂商们，都在广告上争邀消费者参观他们"又大又新"的厂房。

六十年代末期的奶粉广告版图又多且大，营养与经济是主要诉求并常引证明或请人推荐，其他食品则注重"合乎大众口味"、原料的来历及纯度说明。至于刚上阵的泡面等速食产品则以方便及送礼为宣导重点。SP热潮此时稍消退，以赠品及新兴的电视歌唱比赛为主，棒球用具是热门的赠品奖项，可见当时之棒球风气正沸腾。商品名称仍是最有分量的广告文字，但大都已有标题相伴，而且前标题及副标题常一并出现。不过，选用的字体稍嫌繁多了点，画面则是传统插画与照片夹杂并存。

【七十年代】

进入七十年代，报纸上的速食面的广告特别多且各拥有不同的促销手法，其中以猜奖游戏最风行。简便是其主诉求，例如将军面可以方便母亲准备便当即为一例。新崛起的基础饼干及零食类则偏重在营养、好吃及与欧美同行（例如引发当时饼干大战的欧斯麦。奶粉除强调健康及接近母乳外，方便冲泡也常被提及。口香糖的广告都是大版面，调性虽年轻活泼且用词感性（例如心心口香糖），但仍常有"中日技术合作"、"日本权威博士技术指导"等用词为此新奇产品背书而来。

七十年代末期，口香糖、巧克力等休闲及进口食品不少，以整体画面言，标题比品牌名称更抢眼，广告诉求也趋于单一。另外，多口味及好吃常被强调，新鲜事诸如新科技、新口味与新吃法皆受侧重。SP活动又热闹起来，名目繁多且具互动性，奶粉广告则习惯于安排消费者上画面献词。此外，广告也开始出现一些与商品相关性较低的感性用语。

三、吃饱是种感觉

广告作业国际化以及传载媒体的多元化，让八九十年代的食品广告更显朝气。此外，从一九七一到一九八一年广告投资总额从新台币十六亿暴涨到一百一十四亿，这意味着广告软体与硬体的茁壮，而从一九七八年起时报金像奖等评鉴活动的热闹则说明了广告专业表现手法提升的走势。

在这媒体分工更细更专的阶段，CF食品广告更生活化、精致化，但也在加强

声光效果，添加感性价值，甚至建构了更意识认同型的氛围（Ambience）后，食品单纯好吃的画面反而不多见，尤其在平面媒体更是明显，倒是安全的食品本质常被报纸长文案提及。此外，在众广告过度强调情境和精致化之前提下，也有些九十年代的广告已回归到特别强调吃饱吃好的演出，只是这时候呈现的饱或好吃，比以前多了点人文、幽默、乡土、暗讽、故意或另类等等的感觉罢。

【八十年代】

摊开八十年代初期的报纸，认可奖状常是最大的Key-visual，而安心则是最常有的诉求重点，可见食品卫生安全的意识更加高涨。另外，广告人物吃得满足画面比Product Shot大，感性诉求也已更多了起来，且与节庆和家庭亲情有极大的关联。其中，饼干、冰品及口香糖常以甜蜜和热情为主诉求且调性十分年轻动感。此时，SP活动锐减，只剩传统酱油持续其百万赠品相送。大品牌开始在宣扬其企业宏大的同时，也明白地表示其企业回馈社会的荣誉与心意。此外，多样多变多类别的食品广告让电视画面丰富了起来，不过"吃多了鱼肉该换口味了"，这时候的广告用词这般说着，钟安蒂露的瘦身广告已登场，可见食的"澎湃"已没问题，甚至已开始过头。

八十年代末梢的报纸标题也都偏理性且字数不少，感性诉求更只在节庆时分特浓，这时候的零食及冰品都强调起自然、健康和爱。奶粉和麦粉（片）争着送娃娃杯、保鲜筒及办可爱照片比赛，老字号味丹味素则延续味素传统举国办彩券SP，味全也续言其荣获登记字号。标题偏长且拥长文案使得广告知味十足，趣味稍失，美味的美食照片已经不多见。相对地，电视广告中，吃的视觉场景与心境气氛的营造都更加努力，人情味就是调味品、喜饼等食品的主要情境与诉求，例如中华豆腐的"慈母心，豆腐心"广告词，而司迪麦口香糖则另以个性与议题皆鲜明的广告表现引起一股意识流与氛围风。

【九十年代】

初期延续了八十年代的平面广告风格与表现，理性且多话。老牌子味王仍强调其GMP优良标志并续办其抽奖促销活动，奶粉广告多是理性的长标题及密麻的营养发明配方说明。感性诉求仍在节庆较多见且多现身冷冻冷藏食品及糕饼广告上。生活化的演出（例如小孩被打到头的海苔礼盒和儿童要专心长大的奶粉）及片段式的意境强调，则已成此时期多有的电视食品广告特色。

进入九十年代后，冰品、冷冻食品和鸡精食补品等都强调好吃，速食面及西式速食店广告也强调好吃及实在，这部分要拜现场录音技术突破所赐，让口感、嚼劲等吃的声音更加逼真诱人。但在平面媒体刊登的奶粉等营养食品广告则多为健康的理性诉求，至于休闲点心，给都市上班女性的常是自然健康意识与个性兼具的情境，给青少年的则多是缤纷鲜艳的色彩及游戏式的视觉构图。

四、食品广告的本质与加料

走马看了战后五十年吃的广告之后，让我们修整一下，把人的需求依其重要性分为五个进阶等级（按马斯洛（Maslow）"需要层级理论"），以便来观览对照食品广告与饮食文化在台湾的推演与进阶。看是否为台湾人追达的以及广告陈述的需求，是否就是这么由下而上地堆砌着。

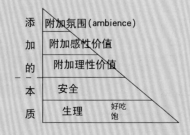

添加的本质 ／ 本质

| 附加氛围（ambience） |
| 附加感性价值 |
| 附加理性价值 |
| 安全 |
| 生理　　好吃饱 |

有人说这是一个添加的年代，当添加DHA和卵磷脂已成为消费者认定的基本配备后，广告主及其代理商下次要添加什么又得伤脑筋了。所以人们对于食的需求应是由少到多、由本质到添加的。而近五十年来食品广告的诉求与表现中，大致也反映了这种随着时间脚步而有的进阶：

Eat for Basic Life 的四五十年代	Life for Eat 的六七十年代	Eat for Busy Life 的八九十年代
本质	本质	本质
附加理性价值	附加理性价值	附加理性价值
	附加感性价值	附加感性价值
		附加氛围

首先从本质的层级来看，因为"好吃"是生理需求中较高层级，理论上应是早期广告的主推讯息，事实上不只这样。由于"好吃"的分量太重，从最初到九十年代之后都是广告创意延展的基线。当然，在缤纷精致的食潮里泛生出生理需求最低阶的"饥"、"饿"、"饱"等意念，则是复兴食的本质之一种自然又刻意的反弹。其次，从本质以外的附加价值的层级来看，有两项理性价值始终加料在这五十年来的食品广告中。一是SP的助兴，二是安全的唠叨，尤其是可多摆奖品内容及安全说明的报纸广告更是明显，只是安全本也该是食的本质，不该常被广告忽略或被标榜为附加理性价值。至于感性价值的创造或添加则在七十年代开始常红上扬，吃的个性、趣味、姿态、情绪、气氛、场景常比吃的意义及功能重要多了。比较起来，早期广告的感性诉求较直接、较明白、较单纯，例如文案明说"甜蜜蜜"，图案则是两颗心黏一块；越后来的食品广告则越迷软、越含糊、越升华。

而当感性情境升华到后来（尤其是八十年代后期），成了有文化、社会、价值、个性等意识流的附加氛围，与食更无关的调味与议题更能被识别、认同和接受。不过，当影像和意念愈趋精致抽象的同时，质朴、原始的表达方式也适时兴起。就像日本电视冠军节目里对甜点的对待，在苛求精致的同时，又比赛看谁吞食得较多较快，这种两极化的食的意识及创意表达趣味，有着继续延展下去的迹象。

事实上，在由下往上、由吃饱到吃好、吃巧、吃精的食的进阶旅程里，比精致更高段、更后阶的食是什么？美食评鉴家，还是对等于洁癖的食癖呢？精致得过头有两种，一就是更精致，就像附加感性价值的过头就是附加氛围（而氛围的更过头搞不好只要一点点的气息、局部的眼神、舒缓的身影和一个认真的议题）。二是回头，回到食的最源头——好吃、好饱、好爽。

新的趋势于是有两极：（1）特有气派、氛围比例更加重而取代食欲原有的表念；或相反，回归食品的最基本味觉的满足——吃饱和好吃。（2）休闲的愈休闲，健康的愈健康，广告表达分化且深刻；或相反，可能吃饱的很游戏，休闲的最健康，广告表达融洽且活跃。（3）向忙碌的现代人宣扬食的豪华精致（那是应有的添加犒赏）；或相反，也反向叮咛他们别忘享受食的简约清淡与朴实之美（那是对食物应有的本质情感）。

所以，在这又速食又挑食的个性化消费文化及市场里，愈来愈分众的食品及愈来愈分众的对食的要求，反归整出大众共通的、基本的要求之重要。如果很难或根本无法兼顾愈来愈分众和挑剔的要求，那就回归到最最原始的欲念吧！广告代言人就用有开喜大布巾包头的欧巴桑；卖水，只要单调重复地喊着多喝水、多喝水；卖米，也只要这般单调重复地说多吃饭、多吃饭、多吃饭、是不是这样？

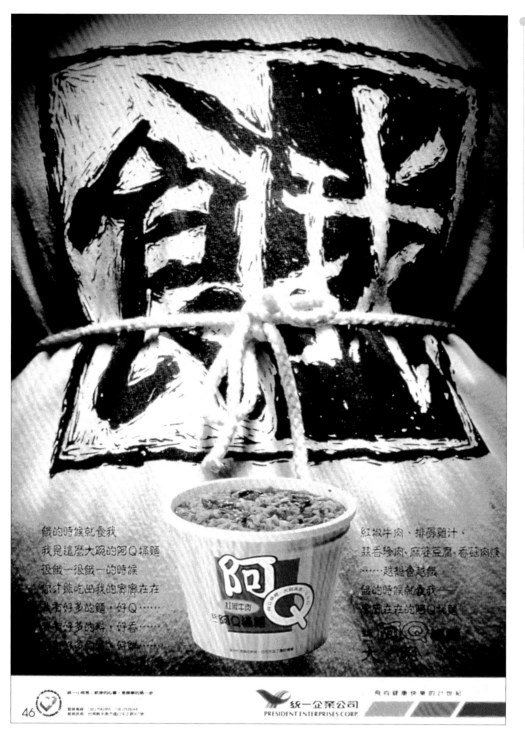

● **银像奖**
元本山海苔：鱼篇
企划：元本山 TEAM
设计：许文殿
指导：陈志成　曲勇胜
文案：萧惠文
广告主：元本山海苔
广告代理商：相互广告股份有限公司

【广告目的】
强调世俗中仍有一片纯真的心。
【广告创作要旨】
元本山藉著鱼拓和海苔的联结，暗示在
富贵名利中还有纯真。

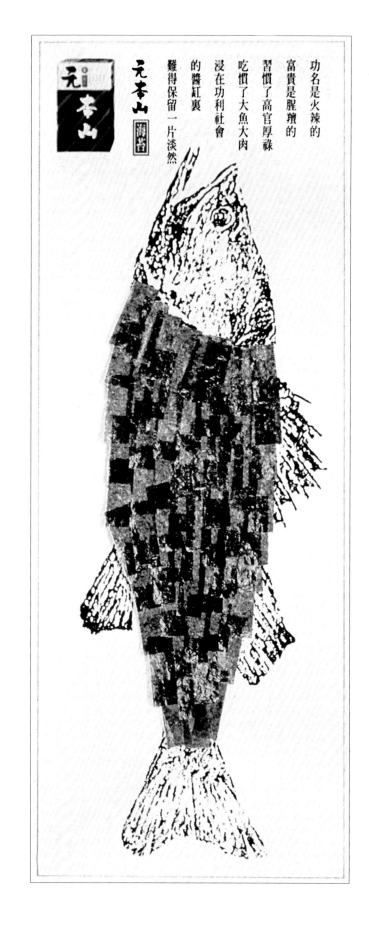

功名是火辣的
富貴是腥羶的
習慣了高官厚祿
吃慣了大魚大肉
浸在功利社會
的醬缸裏
難得保留一片淡然

元本山 清海苔

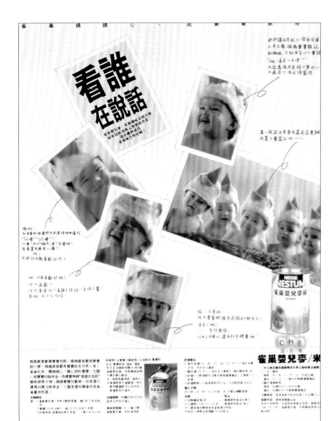

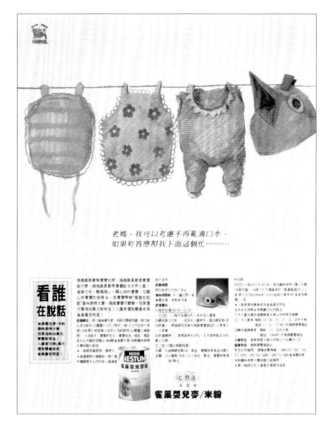

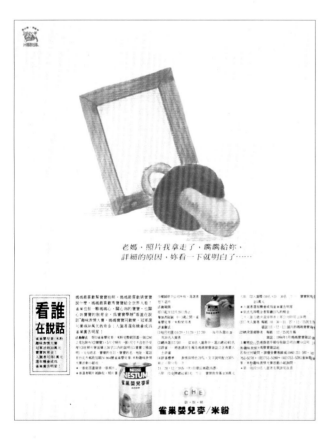

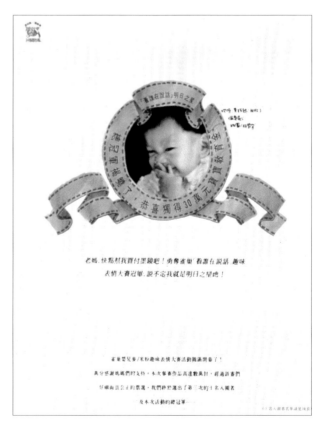

● 铜像奖

雀巢婴儿麦米粉：看谁在说话篇系列

企划：陈薇雅 曹志坚
设计：叶国伟
指导：王懿行
文案：郑俊宏
广告主：香港商恩平股份有限公司
广告代理商：奥美广告股份有限公司

【广告目的】
告知雀巢举办"趣味表情大赛"。
【广告创作要旨】
藉由有趣活泼的童趣方式传达消息。

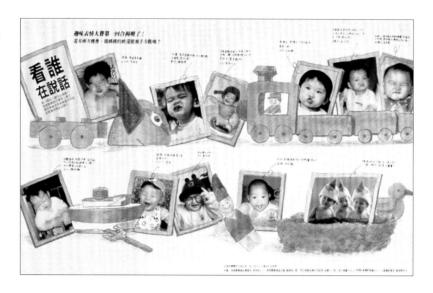

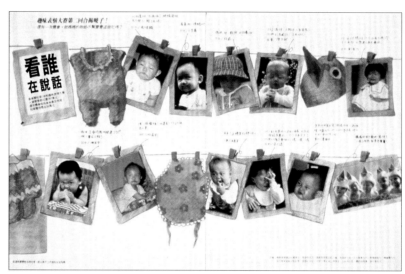

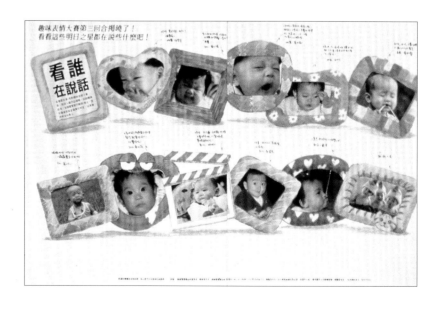

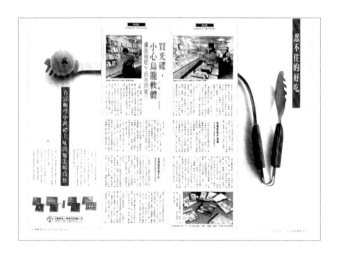

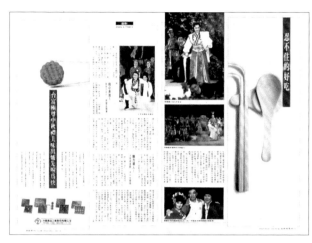

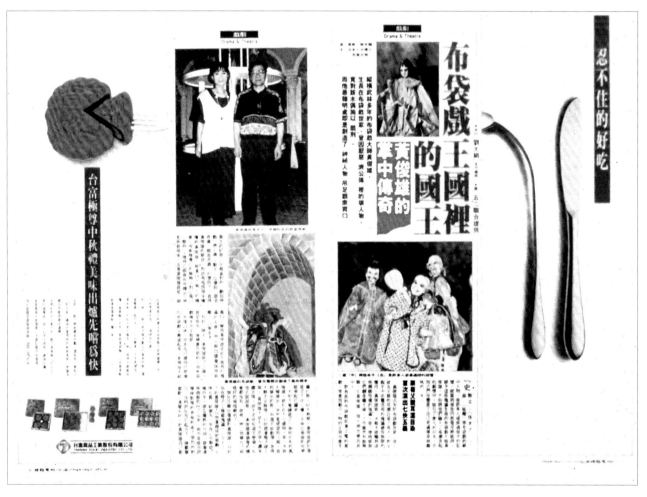

● 佳作奖
元本山海苔：树篇
企划：元本山 Team
设计：许文殿
指导：陈志成　曲勇胜
文案：萧惠文
摄影：佳构摄影有限公司
广告代理商：相互广告

● 佳作奖
兴毅远洋鲔鱼罐头：精挑细选篇
企划：温富惠　林文郁
设计：黄雅惠
指导：温富惠
文案：庄美莹
广告代理商：博上富康广告

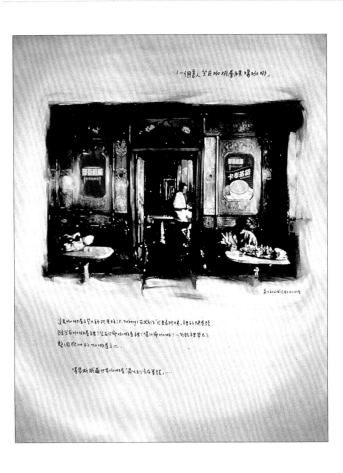

金像奖

麦斯威尔世界咖啡屋：欧洲咖啡屋系列

企划：叶明桂　詹蔚蓉　杨素雯
设计：石钦仁
指导：王懿行
文案：郑俊宏
广告主：统用股份有限公司
广告代理商：奥美广告股份有限公司

【广告目的】
传达产品主要利益点"道地的欧洲风味"。

【广告创作要旨】
以三个不同国家的咖啡屋及咖啡文化来呈现道地的欧洲风味。

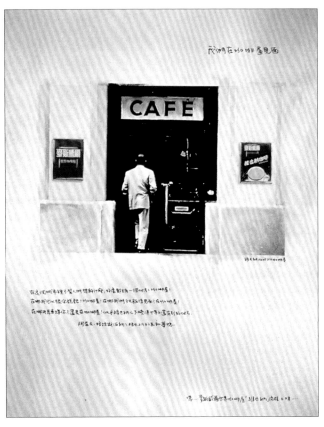

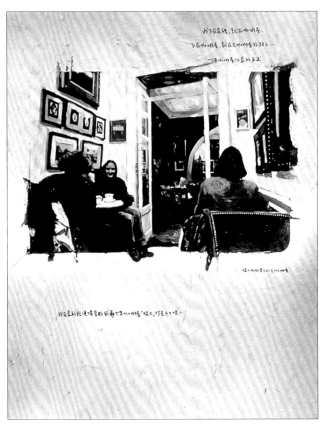

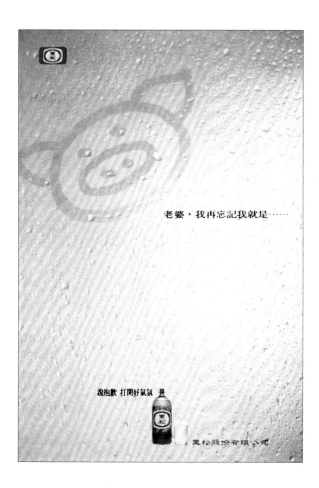

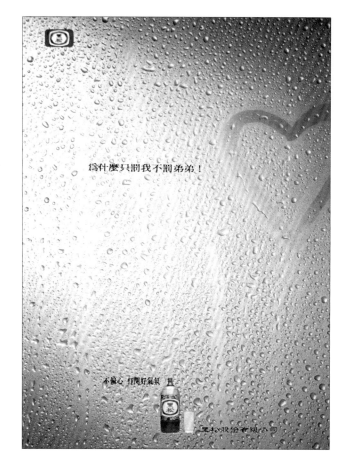

● 银像奖

黑松汽水：玻璃系列

企划：卢宗庆　罗文兮
设计：龙杰琦
指导：陈薇薇　曾慧榕
文案：廖刚源
广告主：黑松汽水
广告代理商：联广公司

【广告目的】
传达透过家人之间真诚的沟通、谅解与付出，可以化解家中不愉快的讯息。

【广告创作要旨】
将黑松汽水定位为家庭沟通中"打开好气氛"的泉源。

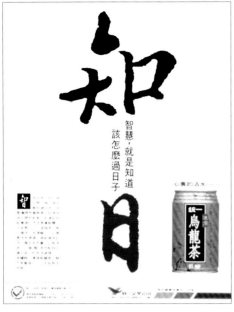

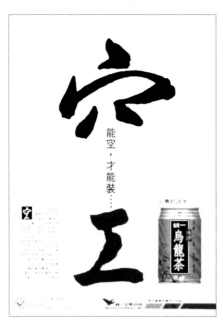

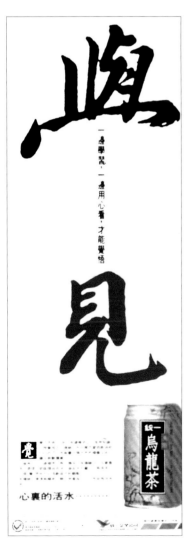

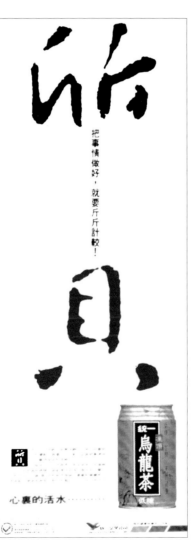

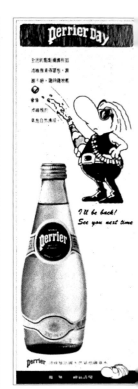

● 佳作奖

沛绿雅矿泉水：Perrier Day 系列篇

企划：郭惠娟
设计：林美月
指导：张美秀
文案：陈静楠
广告代理商：博上富康广告

佳作奖

麦斯威尔咖啡：咖啡杯篇系列

企划：湛祥国　詹蔚蓉　杨素雯
设计：叶国伟
指导：王懿行
文案：郑俊宏
摄影：刘仲伯　林坤鸿
广告代理商：奥美广告

● 佳作奖

黑松汽水：门帘篇

企划：卢宗庆　罗文兮
设计：龙杰琦
导指：陈薇薇　曾慧榕
文案：廖刚源
广告代理商：联广公司

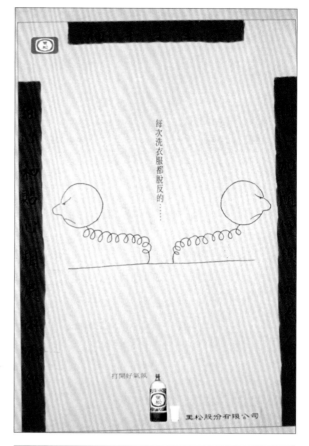

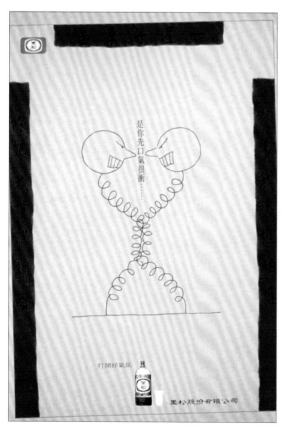

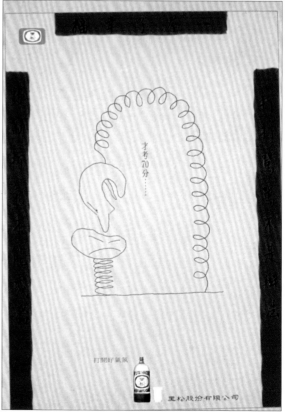

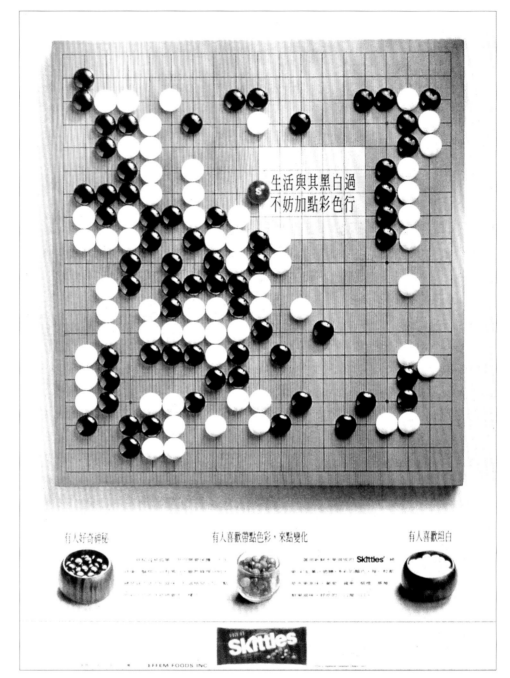

生活與其黑白過
不妨加點彩色行

有人好奇神秘　　　　　有人喜歡帶點色彩，來點變化　　　　　有人喜歡坦白

Skittles

EFFEM FOODS INC

● 银像奖

美商艾汾股份有限公司台湾分公司：棋盘篇

企划：Skittles Team
设计：张飞然
指导：陈志成
文案：陈自立
摄影：佳构摄影
广告主：美商艾汾股份有限公司台湾分公司
广告代理商：相互广告

【广告创作要旨】

人生就像一盘棋，不过过于黑白分明总不是滋味；其实，加些色彩，整个人生将会不一样。希望糖果零食在食用之间，也能领悟人生道理，添加产品的食用情趣。

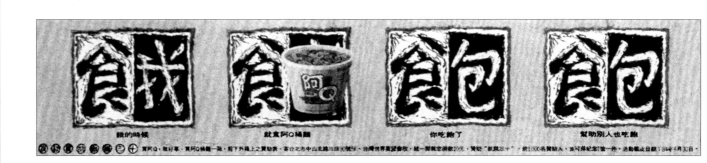

● 铜像奖

统一阿Q桶面：版画篇

企划：冉荣华　卓韵如
设计：石钦仁
指导：王懿行
文案：胡湘云
广告主：统一企业
广告代理商：奥美广告

【广告创作要旨】

通用中文字"食""饿""饱"，将产品特性与赞助饥饿三十的讯息结合起来：

• 阿Q桶面大碗满意，让饥饿的人吃饱。

• 捐款赞助饥饿三十，帮助饥饿的难民，并采用版画烘托阿Q品牌质朴的特性。

旺來波羅鳳梨冰經

觀自在嘴巴。享受義美鳳梨鮮果冰棒時。感覺遍體清涼。度一切燥熱。鳳梨冰。冰不異果。果不異冰。冰開口即吃。亦復如是。冰鳳梨。冰即是果。果即是。是真正鳳梨冰。不加色素。不加香料。不加防腐劑。是故冰中極品無時無刻想吃。隨時隨地想吃就吃。無論眼耳鼻舌身意。無論色聲香味觸法。很好吃乃至大家都想吃。想吃冰。很想吃冰。實在很想吃鳳梨鮮果冰。故吃。義美鳳梨鮮果冰棒。是冰鳳梨。是鳳梨冰。是無上好。冰。能除一切熱。真實不虛。故說旺來波羅鳳梨冰咒。即說咒曰：「旺來旺來」。鳳梨鳳梨。吃冰吃冰。義美鳳梨鮮果冰棒。大冰大涼。大徹大悟。

乙亥大暑。食用義美鳳梨鮮果冰棒。

義美食品公司

● 铜像奖

义美凤梨鲜果冰棒：冰经篇

企划：梁晓芸 张哲毓 李慧君
设计：陈东亨 李敏毓
指导：沈吕百
文案：陈玲慧 乐君凯
广告代理商：智得沟通

【广告创作要旨】

当心情烦躁时，很多人会诵念心经，藉以平息纷乱的心情，在燥热的夏天也需要义美凤梨鲜果冰棒，符合"冰即是果，果即是冰"的禅理。

佳作奖
纽西兰奇异果：小兵篇
企划：罗莹　苏郁雯
设计：陶淑真
指导：陈芳楠
文案：吴心怡
广告代理商：智威汤逊
广告主：纽西兰奇异果

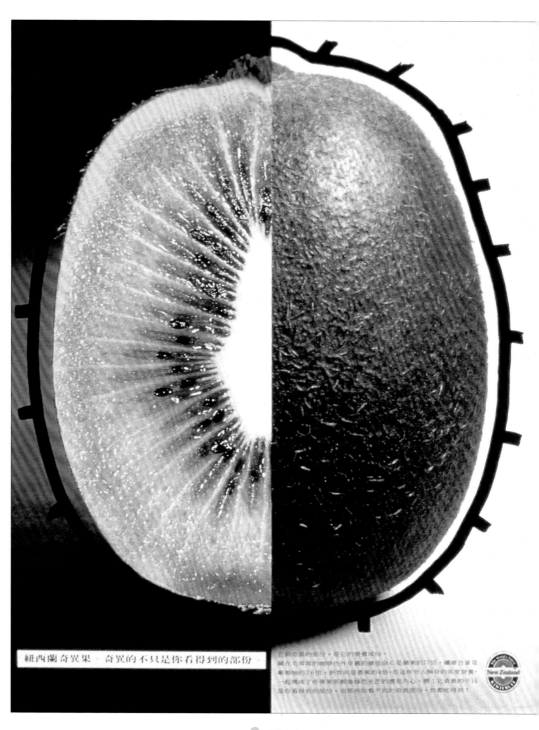

紐西蘭奇異果 奇異的不只是你看得到的部份

佳作奖
家乐氏全麦维：面条篇／米饭篇／芹菜篇／吐司篇
企划：彭如宇
设计：黄国雄　李维德
指导：李马田
文案：孟上勇
摄影：朝代摄影
插画：蔡维杰
广告代理商：李奥贝纳广告公司
广告主：家乐氏公司

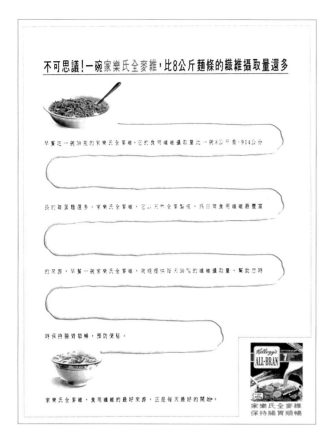

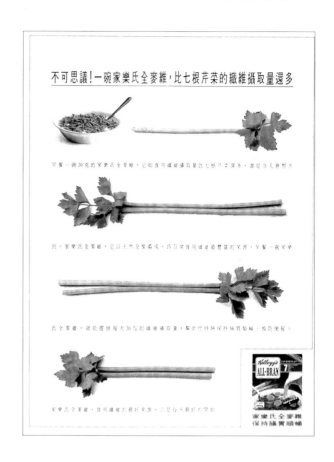

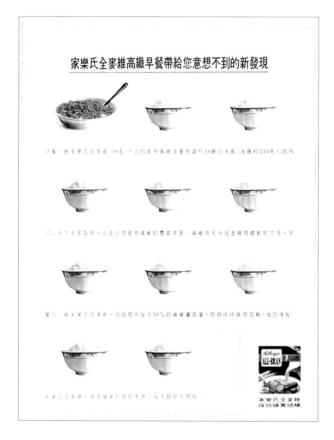

● 银像奖

黑松灵药篇系列：生活篇／爱情篇／工作篇

企划：汪守文　陈慧如
设计：郭孟忠
指导：陈世珍
文案：洪志雄
插画：郭孟忠
广告主：黑松股份有限公司
广告代理商：联广股份有限公司

【广告创作要旨】

"用一点心，明天会更新。"分别从生活、爱情、工作三个层面切入，传达黑松企业与大家共勉"用心让明天更新"的精神。

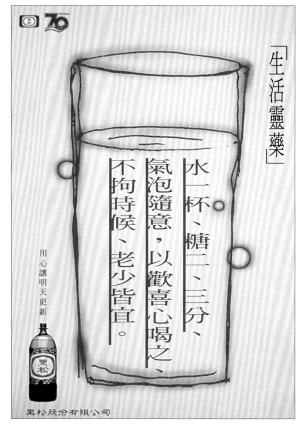

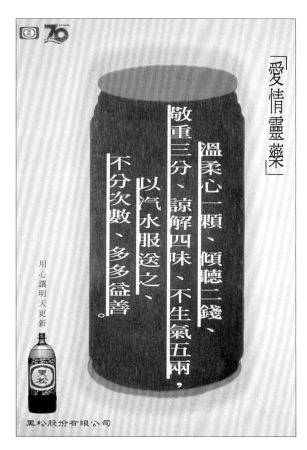

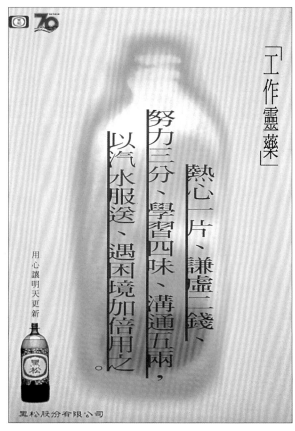

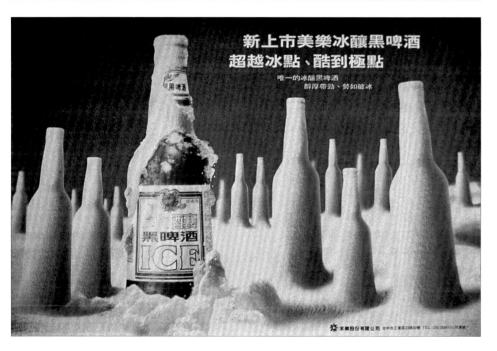

向高温挑戰
美樂生啤酒，讓你涼快好久

新上市美樂冰釀黑啤酒
超越冰點、酷到極點
唯一的冰釀黑啤酒
醇厚帶勁、勢如破冰

● 铜像奖

米乐美乐啤酒：生啤酒篇系列

企划：萧东荣　黄廷魁　吴彦妮
设计：连义郎
文案：林诗如
摄影：张明桂
插画：陈东阳
广告主：米乐股份有限公司
广告代理商：华商广告公司

【广告创作要旨】

冰柱与生啤酒的仙人掌，画面视觉上维持一致的印象，而取材上，一个是最热的对比，一个是冰凉的印象，但都达到了夏天喝美乐啤酒最冰凉的广告目的。

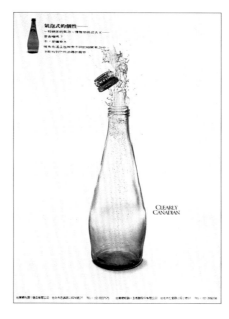

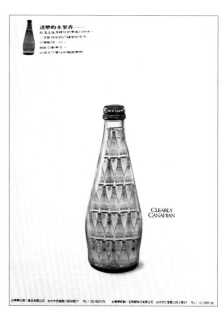

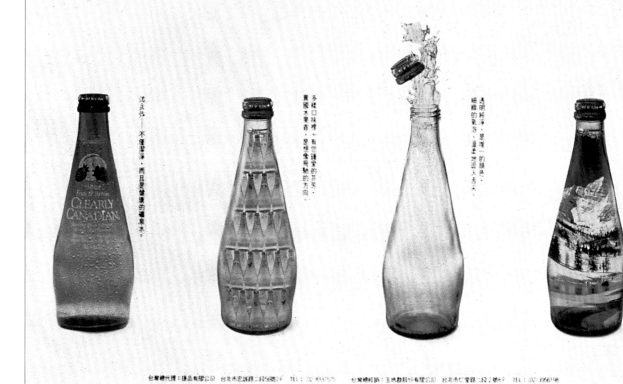

別以爲你已經看穿 CLEARLY CANADIAN 了，眞正的内涵，入口才知道！

● 佳作奖

滴立怡矿泉水：特性篇

企划：周玫锋　威拿创意小组
设计：周玫锋　威拿创意小组

指导：周玫锋　威拿创意小组
文案：周玫锋　威拿创意小组
广告代理商：威拿广告有限公司
广告主：玉马群股份有限公司

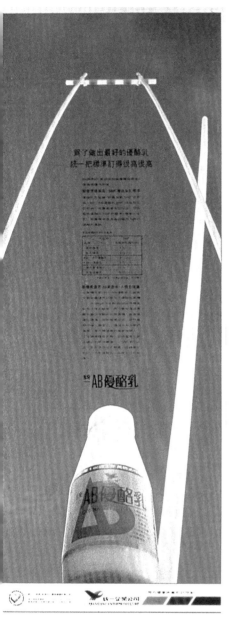

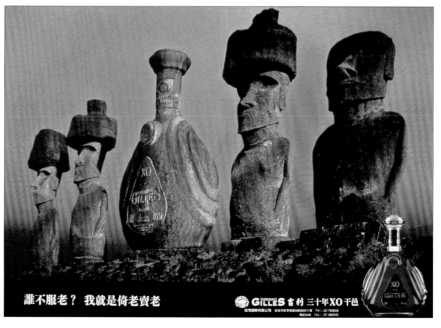

Maxwell House®

脂肪少 57% 热量减 21% Trust me you can Maxwell

● 金像奖

低脂窈窕篇

企划: 叶明桂　李景宏　陈盈洁
设计: 钟伸
指导: 王懿行
文案: 叶旻振
广告主: 统用
广告代理商: 奥美广告股份有限公司

【广告创作要旨】
这张平面稿的目的在于突显产品力，少热量、低脂肪的优势，以吸引女性消费者的注意。

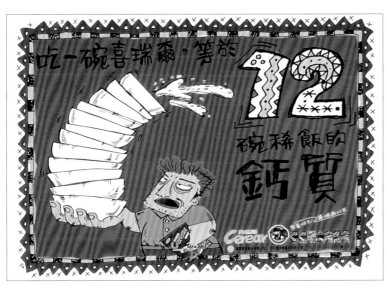

银像奖
营养比较：稀饭篇／面包篇／鸡蛋篇

企划：刘明祥
设计：林沁亚
文案：肖继志
插画：林沁亚
广告主：福寿实业股份有限公司
广告代理商：展望广告
制作公司：展望广告

【广告创作要旨】
以儿童插画的方式，感性地吸引消费者注意，还以比较的方式来传达属于商品理性的USP。

铜像奖

身得壮婴幼儿营养补充品系列：护士篇／宝宝篇

企划：郑铭显　陈家瑀　吴若瑄　张惠美
设计：浸美堂
指导：许舜英
文案：宋国臣　林宜芳
摄影：王化之
广告主：端强实业股份有限公司
广告代理商：意识形态广告公司

【广告创作要旨】
误食蛋白质含量过高的营养品对小宝宝是一种伤害！身得壮关心宝宝的身体健康，呼吁家长们要多多注意儿童营养品的罐身标示。

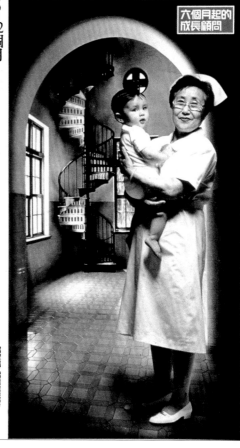

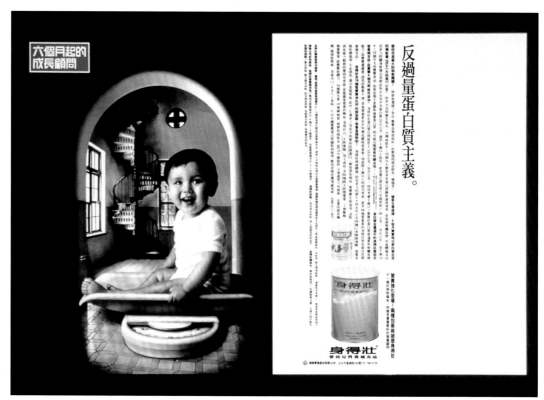

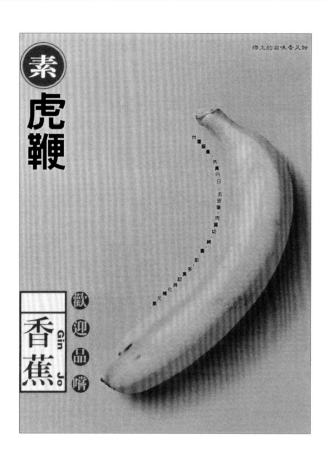

佳作奖

水果素补系列

企划：方志同　李曙初　蒋贺明　王明芝
设计：蔡秀美　黄秀姬
指导：李曙初
文案：蒋贺明
摄影：徐世昭
广告主：台湾省青果运销合作社
广告代理商：国华广告
制作公司：国华广告

【广告创作要旨】
藉由中国人喜欢进补的心理，将水果的外形和功效与一般稀有补品做联想，推荐国产水果不但能助益健康，而且盛产、好吃、物美价廉，值得多多享用。

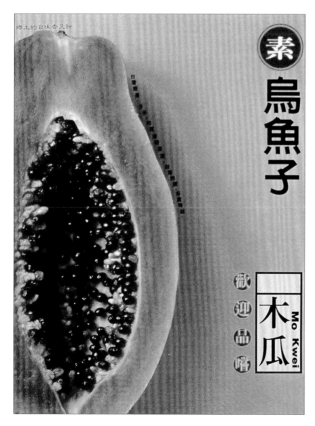

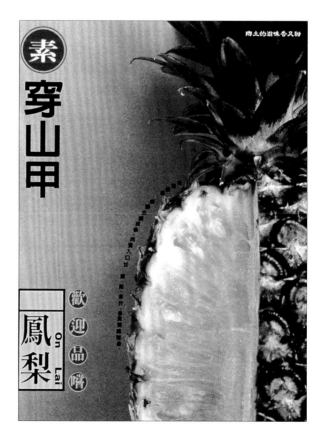

● 金像奖

左岸咖啡：傭兵篇

企划：叶明桂　李景宏　陈盈洁
设计：钟伸
指导：王懿行
文案：刘继武
广告主：统一企业
广告代理商：奥美广告股份有限公司

【广告创作要旨】

以欧洲咖啡馆黑白照片及村上春树般的文字风格,创造左岸咖啡馆浓郁的人文气息、丰富的欧洲气味和高级感。

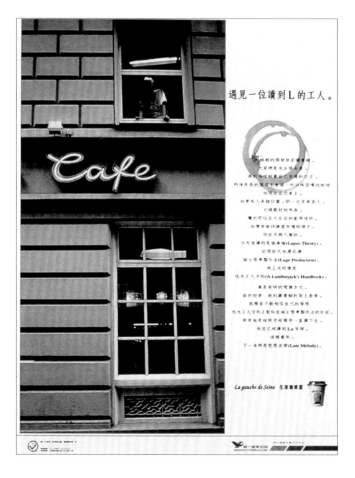

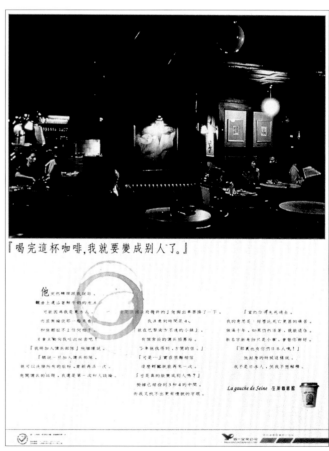

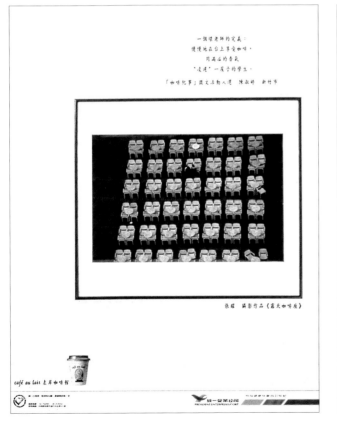

● 银像奖
左岸咖啡馆征文活动得奖作品公布

企划：叶明桂　李景宏　陈盈洁
设计：钟伸
指导：王懿行
文案：刘继武
广告主：统一企业
广告代理商：奥美广告股份有限公司

【广告创作要旨】
以黑白咖啡馆为主题的摄影作品，带出左岸咖啡馆"咖啡纪事"征文比赛的得奖作品，同时强化左岸咖啡馆人文、欧洲及高级的品牌印象。

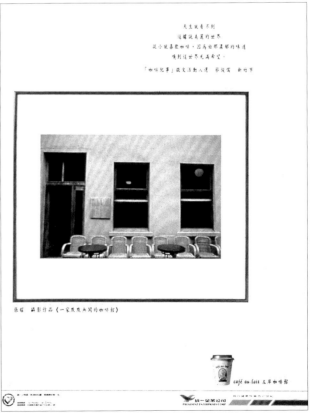

● 铜像奖
真品味篇

企划: 王建竹
设计: 林宏政
指导: 狄运昌
文案: 陈玲慧
摄影: 钟荣光
广告主: 香港商泫丰洋酒
广告代理商: 台湾智威汤逊广告公司

【广告创作要旨】
真男人 V.S 真威士忌
(1)约翰走路认为真男人衡量一切的标准是"对味"与否,就像约翰走路调酒小组,追求完美对味的威士忌。因它必须凭靠天赋的嗅觉及专业的经验才能达成。
(2)约翰走路认为真男人也必须经验丰富,不能只有一种味道。他必须具备服装、音乐、艺术等多方面的独到品位才行。如同约翰走路威士忌香醇、丰厚、层次丰富。因为它只有世界上拥有最多酒窖的酒厂,才能办到。故惟有真男人才懂得品味真威士忌。

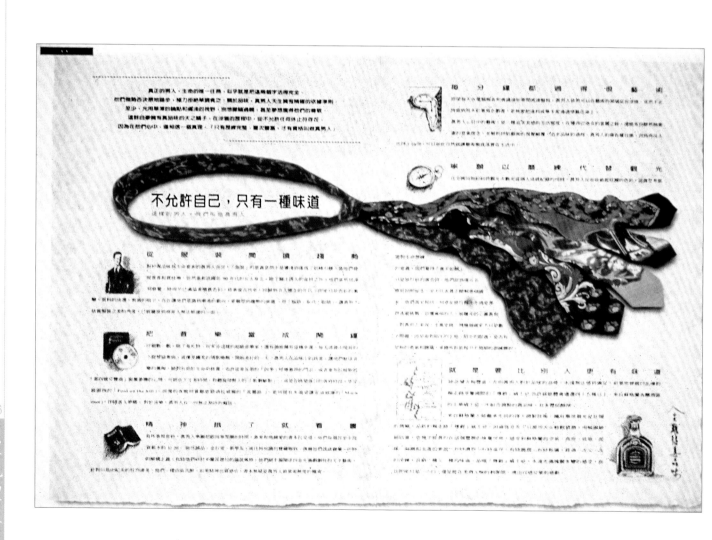

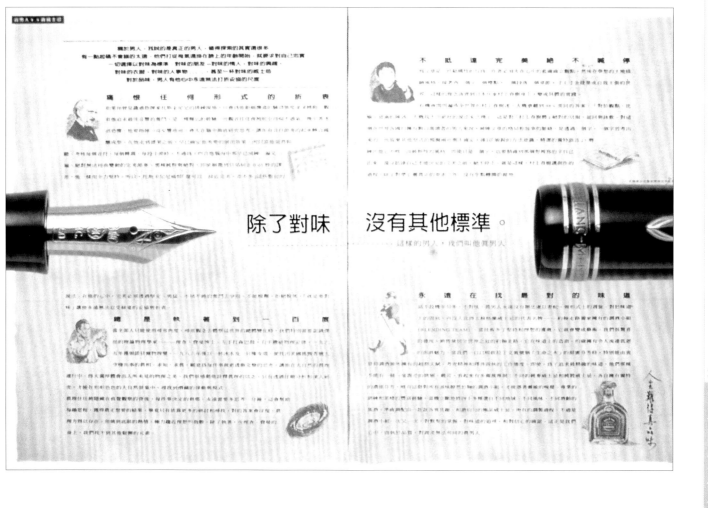

除了對味　沒有其他標準。

铜像奖

左岸征文得奖名单公布

企划: 叶明桂　李景宏　陈盈洁
设计: 钟伸
文案: 刘继武
广告主: 统一企业
广告代理商: 奥美广告股份有限公司

【广告创作要旨】

除了公布征文比赛得奖名单,这张稿子也持续累积左岸咖啡馆的品牌印象,创造欧洲感、高级感及浓厚的人文气质。

佳作奖

黄牛票

企划: 周建辉　蒋笃全
文案: 董家庆
设计: 董家庆　冯志杰
广告主: 泰山企业
广告代理商: 奥美广告股份有限公司

【广告创作要旨】

"黄牛票"活动乃是泰山企业为拉近与年轻人之间的距离所举办的电影票抽奖系列活动。命名为"黄牛票"之因也就在强调五部电影的热门程度,必须买黄牛票才看得到,藉此吸引爱好电影的年轻人的注意,并实际行动参加抽奖。此为第一波活动之宣传稿,后续则针对每一波的电影另外设计平面稿,不断提醒年轻人参与活动。

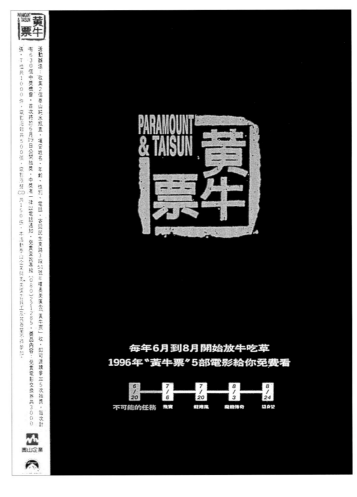

● 铜像奖
台湾省青果社水果功能系列：香蕉篇／西瓜篇

企划：方志同
指导：李曙初
设计：蔡秀美
文案：蒋贺明
摄影：徐世昭
广告主：台湾省青果社
广告代理商：国华广告
制作公司：国华广告

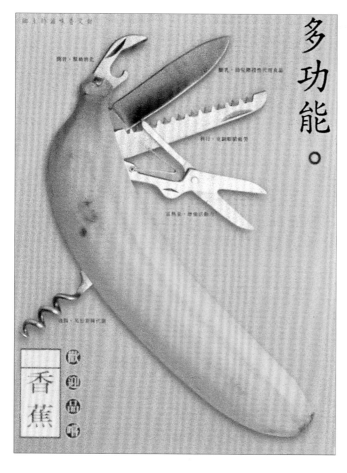

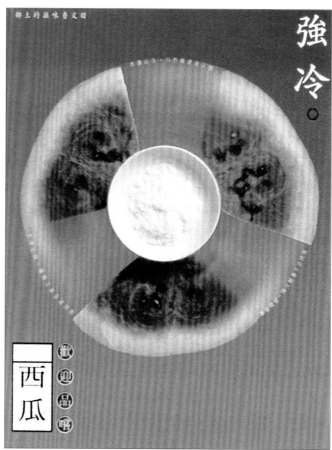

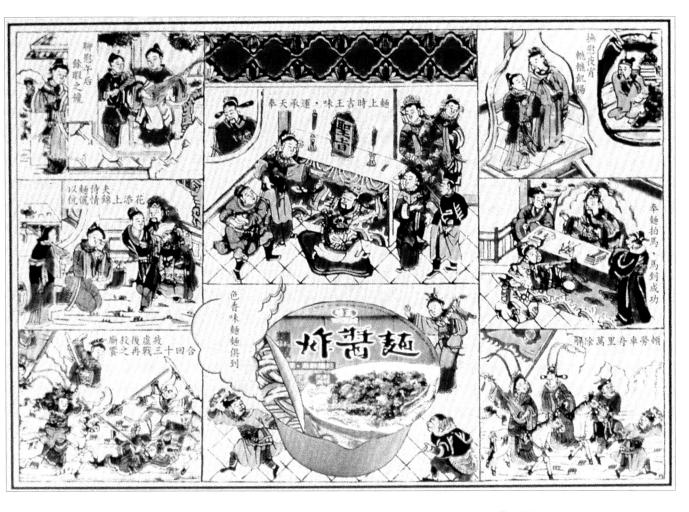

佳作奖

味王炸酱面：果然厉害篇

企划：温文君
指导：张乐山
设计：吴文淇
文案：陈慧娟
摄影：王守仁
插画：游宗霖
广告主：味王
广告代理商：黄禾广告

● 佳作奖

味全：大鱼大肉篇

企划: 黄淑慧　简雪芬
指导: 江文枝　周贤欣
设计: 李美玲
方案: 赖美伦
摄影: 陈奕
广告主: 味全食品工业
广告代理商: 东方广告

【广告创作要旨】

难道美味也是错误吗？我知道他们垂涎于我，但是我真的很难隐藏自己的魅力——味全酱油露，让我色香味都出众，全身肉体充满了诱惑，唉！群筷的夹攻，我当然无力招架……色香味都满分，味全酱油露。

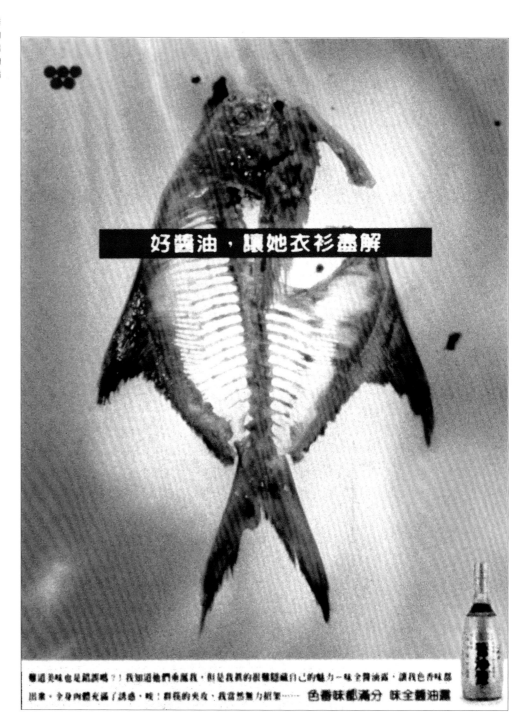

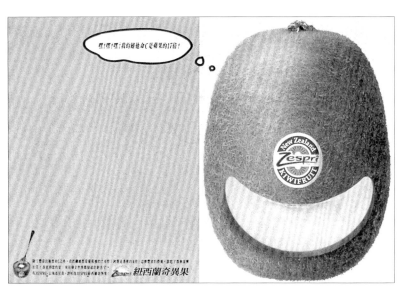

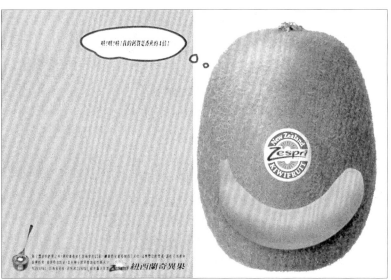

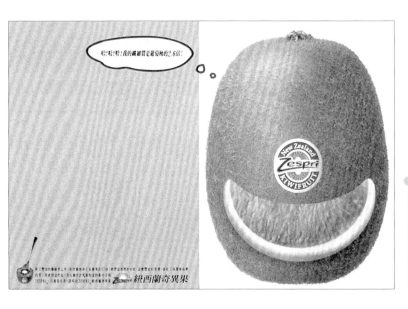

● 佳作奖
纽西兰奇异果微笑系列: 苹果篇/香蕉篇/葡萄柚篇
企划: 王佐荣　张馨文　苏嘉年
指导: 陈薇薇
设计: 陶淑真　关志霖
文案: 吴心怡
广告主: Zespri 纽西兰奇异果
广告代理商: 台湾智威汤逊广告公司

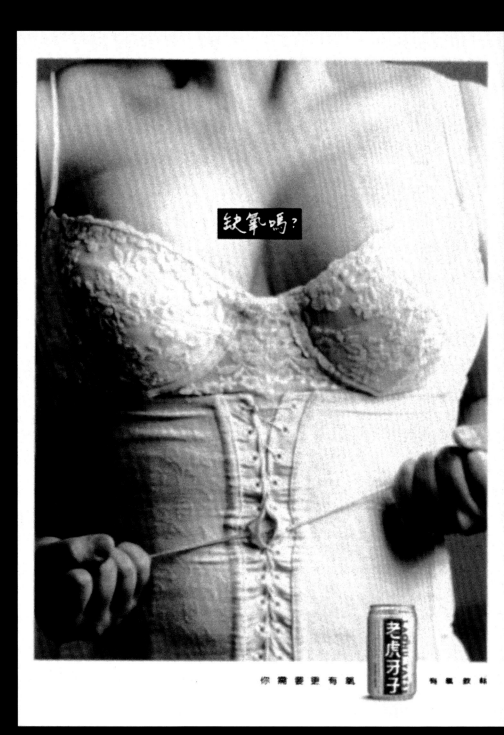

缺氧吗？

你需要更有氧 老虎牙子 有氧饮料

● 金像奖
老虎牙子有氧饮料：缺氧篇系列
企划: T² 创意小组
指导: T² 创意小组

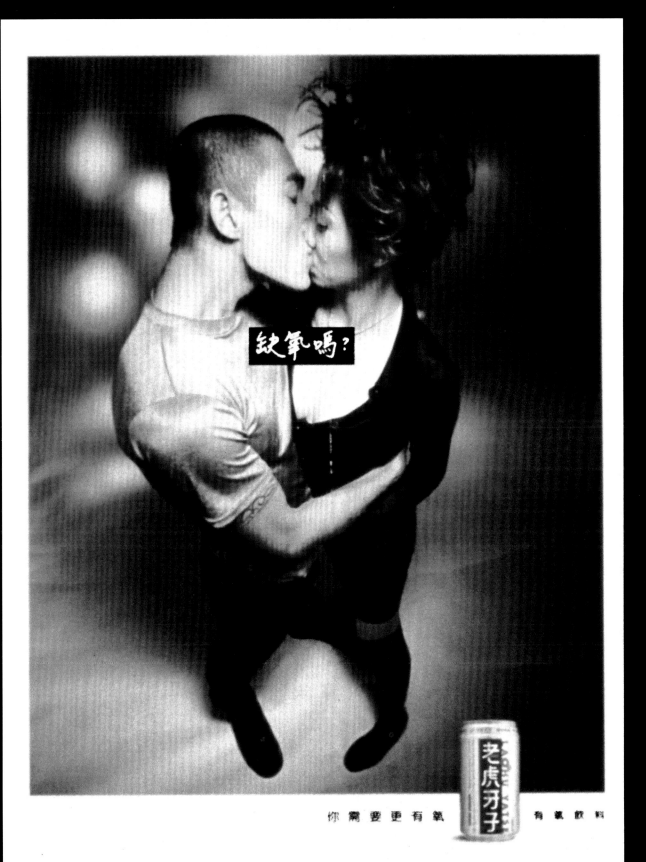

缺氧嗎？

你需要更有氧　　　有氧飲料

● 银像奖

大道鹿牌威士忌：自在篇

企划：程正德
指导：李白峰
设计：童运金
文案：马福生
广告主：大道国际股份有限公司
广告代理商：多元价值有限公司

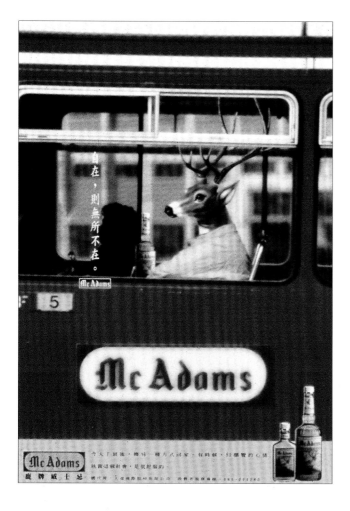

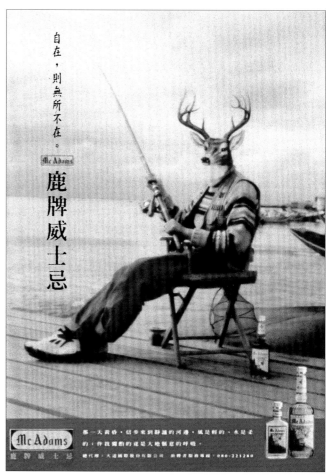

● 铜像奖
海尼根：友谊篇系列

企划：白玫琦　陈思芬
指导：范可钦
设计：冯志杰
文案：杨乃菁
摄影：陈树新
广告主：海尼根远东公司台湾区
广告代理商：李奥贝纳有限公司

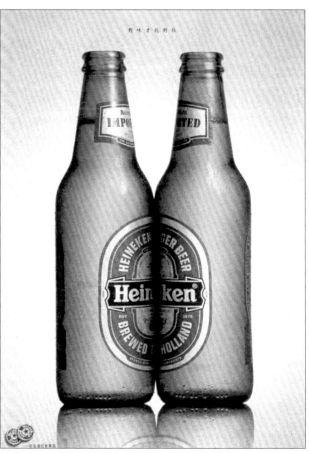

書念好了嗎 頭髮怎麼回事 裙子太短了吧 要養雞去鄉下養 功課做完了嗎 還不快去洗澡 零用錢又用完了 下課要直接回家 幾歲了還整天看漫畫 成績單呢 今天有去補習班嗎 一回家就開冰箱 少跟那些人來往 還不快去睡覺 衣服又亂丟 又在看電視 要多吃蔬菜 還講電話電話線都著火了 泡舞廳不如去幫爸爸泡杯茶 年紀這麼大還踢被子 不

老媽不必太操心……其實我懂你的心

佳作奖

黑松汽水：念经篇

企划：方国兴 刘素娟
指导：王士瑜
设计：王忠宇 刘文祥
文案：黄孝如
广告主：黑松股份有限公司
广告代理商：联广股份有限公司

● 佳作奖

统一矿泉水：地图篇

企划：王志明
指导：郭惠娟
设计：陈一文
文案：郭惠娟　林佳慧
摄影：天红摄影公司
广告主：统一企业股份有限公司
广告代理商：华得广告事业(股)公司
制作公司：华得广告事业(股)公司

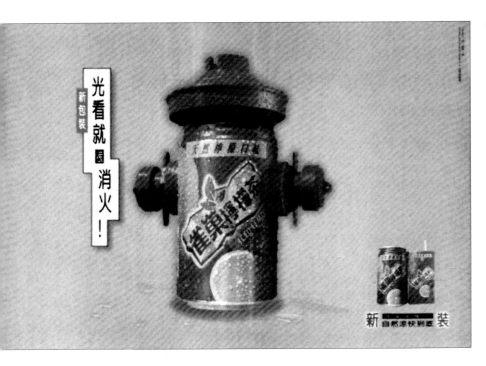

佳作奖

雀巢柠檬茶：消火篇

企划：王淑仪　彭如宇
指导：杨秀如　侯佩雯
设计：杨秀如　王志雄
文案：侯佩雯
摄影：张锦祥
插画：蔡奇宏　王志雄
广告主：台湾太古可口可乐股份有限公司
广告代理商：李奥贝纳有限公司

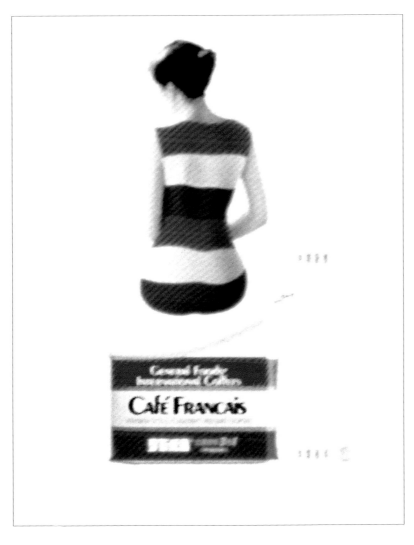

佳作奖

麦斯威尔：休闲篇

广告主：统用
广告代理商：奥美广告股份有限公司
企划：叶明桂　陈盈洁
指导：王懿行
设计：钟伸
文案：叶旻振

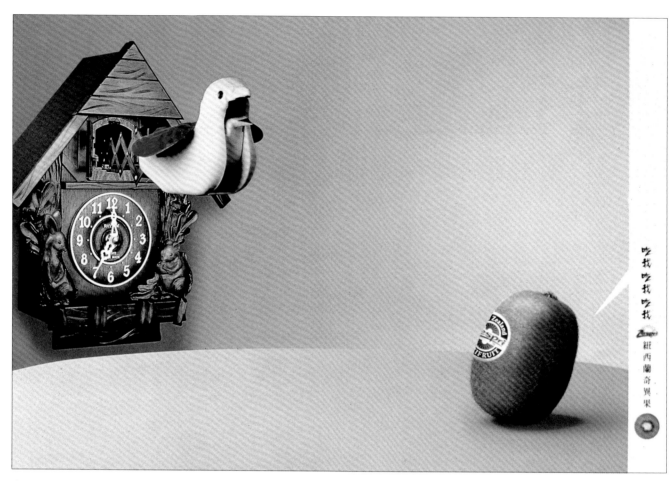

● 金像奖
纽西兰奇异果吃我系列：钟篇／书篇

企划：王佐荣　沈婉菁　苏嘉年
指导：陈耀福
设计：陶淑真　关志霖
文案：吴心怡
摄影／插图：陈树新
广告主：纽西兰奇异果
广告代理商：智威汤逊广告公司

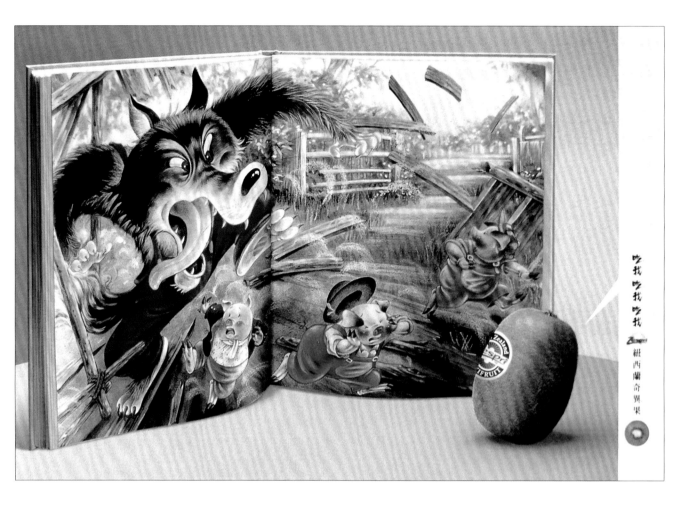

吃我吃我吃我

紐西蘭奇異果

● 金像奖
干面篇

企划：杨旺明
指导：吴力强
设计：张念一
文案：林妙龄
摄影／插图：禾芮颂
广告主：维力
广告代理商：上奇

乾 麵

吃 得 乾 乾 淨 淨 的 麵 ， 維 力 炸 醬 麵 。

金像奖
干面篇

企划：杨旺明
指导：吴力强
设计：张念一
文案：林妙龄
摄影／插图：禾芮颂
广告主：维力
广告代理商：上奇

铜像奖

雀巢福乐 — 桂圆糯米冰：冰棍篇

企划：刘祖蓉　吴家俐　叶晓珊
指导：陈耀福
设计：黄蓝莹
文案：周祐如
摄影：赖哲毅
电脑合成：徐洪义
广告代理商：智威汤逊广告公司
广告主：雀巢福乐食品公司

第二十一届时报广告　金像奖

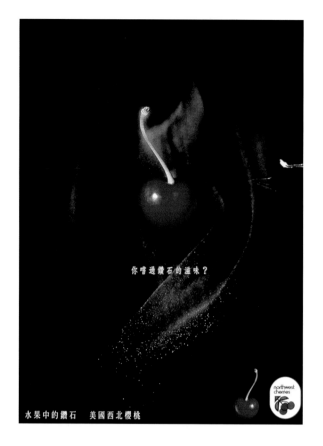

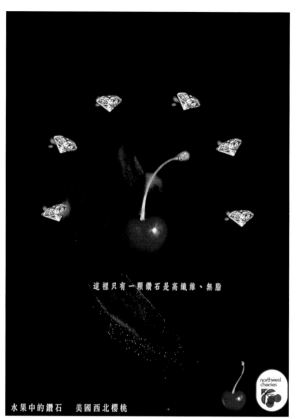

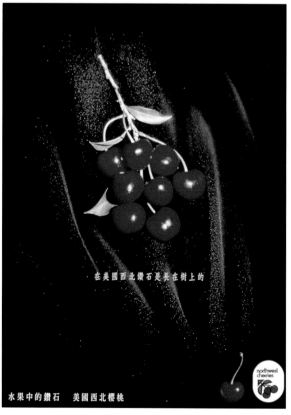

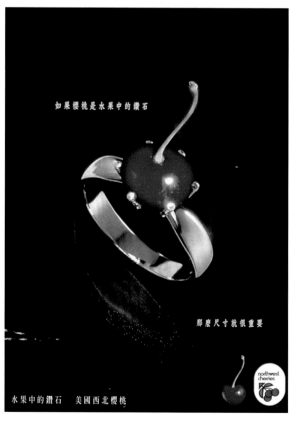

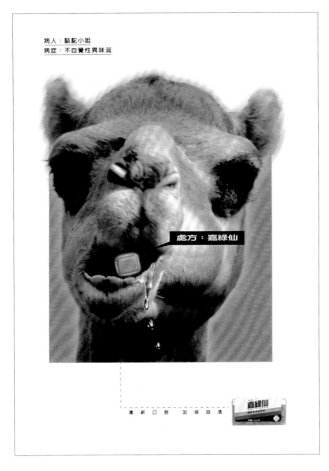

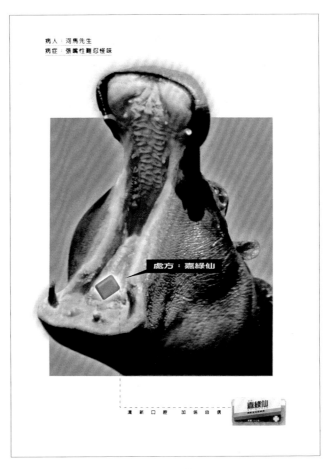

佳作奖

骆驼篇 / 河马篇

企划：郭育适　谢维智
指导：胡珮玟
设计：吴芳儒
文案：胡珮玟
广告代理商：达彼思广告公司
广告主：派德股份公司

佳作奖

水果中的钻石

企划：Patrick Ross（罗培华）
指导：刘宇尧
设计：刘宇尧
文案：刘宇尧　Wilton　Boey（梅福权）
摄影／插图：赖哲毅
广告主：西北樱桃
广告代理商：香港商达美高广告股份有限公司

● 佳作奖

统一来一客杯面SP：戏票篇

企划：陈嘉豪
指导：曲勇胜
设计：黄丰乔
文案：蔡怡芬
广告主：统一企业公司
广告代理商：华威葛瑞广告股份有限公司

● 金像奖

**Tiger 足球场篇／休息篇／惩罚篇／二种男人篇／
兴奋剂篇／帽子戏法篇／游戏结束篇／打老虎篇**

企划：敏杰克(Jack Mickle)　辛西雅（Cynthia Jose）　胡书源
指导：吴力强
设计：梁成大
文案：苏淑芬
广告主：Tiger Beer
广告代理商：上奇

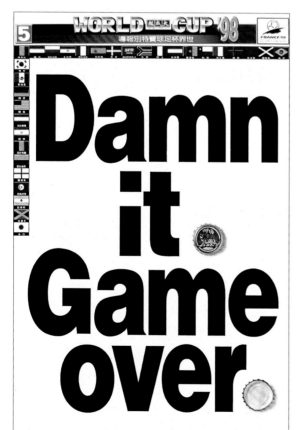
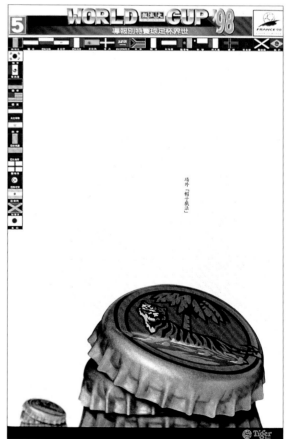

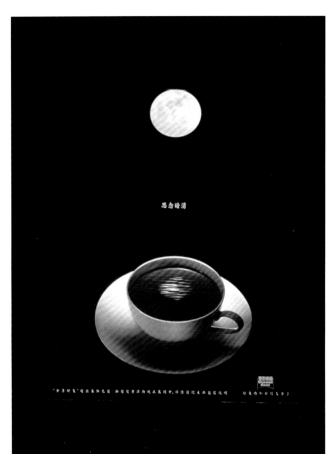

● 银像奖
中秋系列篇
企划：叶明桂 李景宏
指导：王懿行
设计：简源呈
文案：刘竹华
广告主：统用企业
广告代理商：奥美广告股份有限公司

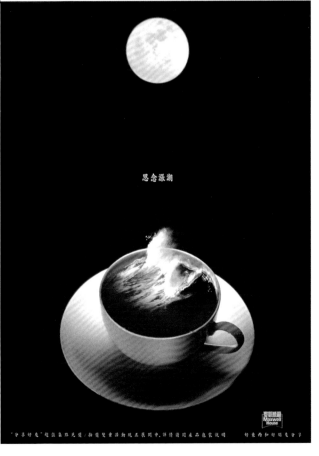

● 银像奖
中秋系列篇
企划：叶明桂 李景宏
指导：王懿行

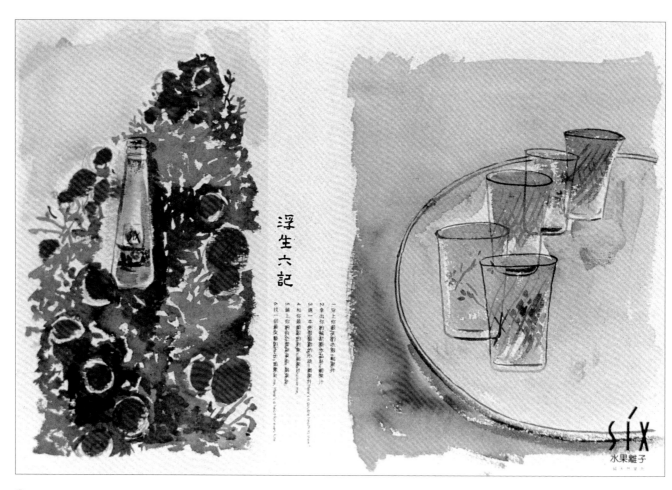

● **铜像奖**

味丹Six百分百: Six浮生六记篇

企划：陈家瑀　钟久芳
指导：许舜英
设计：浸美堂
文案：林宜芳
摄影 / 插图：颜安志
广告主：味丹企业
广告代理商：意识形态广告有限公司

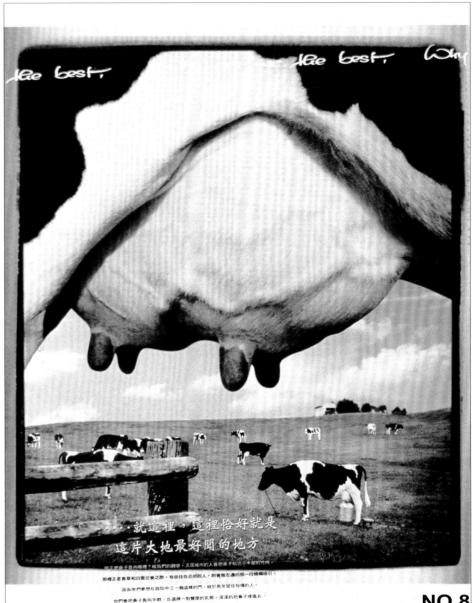

● 佳作奖

8号牧场

企划：李景宏　王义芬　乐琰
指导：胡湘云
设计：冯志杰
文案：胡湘云
广告主：统一乳品
广告代理商：奥美广告股份有限公司

【广告创作要旨】

位在国外的8号牧场，牧场主人待牛的方式就是这么传奇，主人待牛的方式总是这般费心。因为永远比别人努力，所以八号牧场得以这样自豪："为什么我们比较好喝？"

● 佳作奖

海尼根系列：云篇／树篇／雨伞篇／石头篇

企划：白玫琦　黄彩编
指导：范可钦　杨乃菁
设计：冯志杰　游明仁
文案：杨乃菁
摄影／插图：陈树新
广告主：海尼根远东公司台湾分部
广告代理商：李奥贝纳股份有限公司

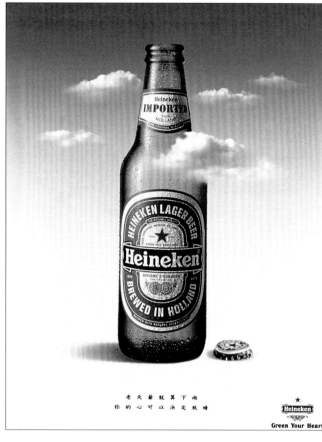

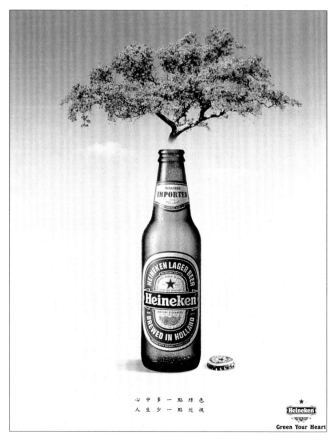

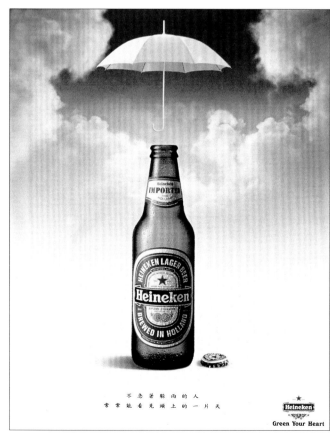

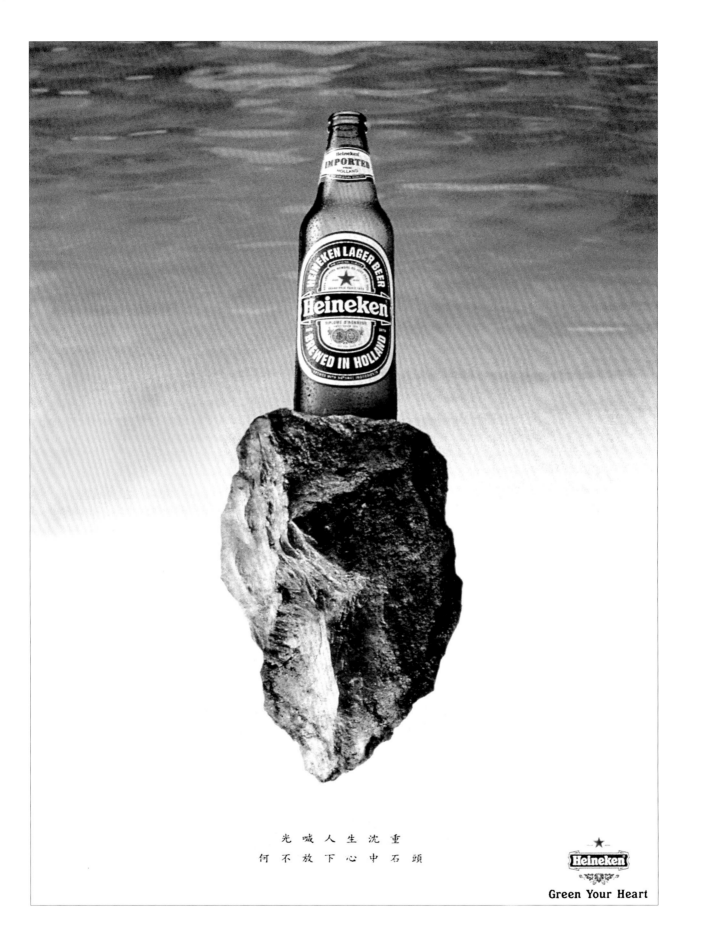

光 喊 人 生 沈 重
何 不 放 下 心 中 石 頭

Heineken

Green Your Heart

孩子，趁热喝了吧

● 佳作奖

油画篇

企划：叶明桂　王正平
指导：王懿行
设计：简源呈
文案：刘竹华
广告代理商：奥美广告股份有限公司
广告主：统用

【广告创作要旨】
母亲节为中国重要之送礼时节，本平面稿利用母亲节之时令，再次提醒
麦斯威尔咖啡这个品牌，采用梵高油画之画风将平面稿本身塑造成一张
母亲节卡片，用以承载因感动的时节而激发洋溢的亲情，当你看到了这
张平面稿，便似乎可以感到暖暖的温情！

佳作奖

冰酿葡萄酒系列：字典篇／请帖篇
指导：黄诗倩
设计：陈纬宜
文案：黄诗倩
广告主：双冠企业
广告代理商：巩辰广告

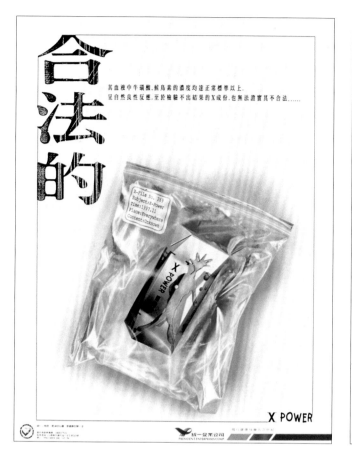

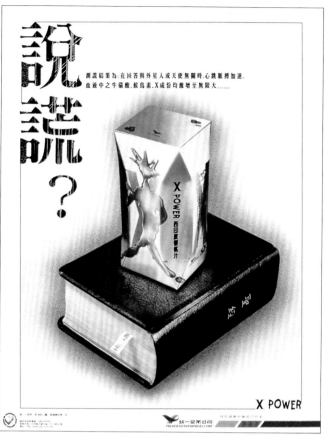

● 佳作奖

合法篇／说谎篇

企划：叶明桂　李景宏
指导：王懿行
设计：简源呈
文案：刘竹华
广告主：统一企业
广告代理商：奥美广告股份有限公司

【广告创作要旨】
本次与消费者沟通X-POWER含有神秘的成分(已将成分公布)，并以X－ＰＯＷＥＲ拟人化及拟物化之表现方式间接表达Ｘ－POWER含有特殊成分，藉以提升读者对X-POWER于心目中之印象，以巩固其高品质及高售价之产品定位。

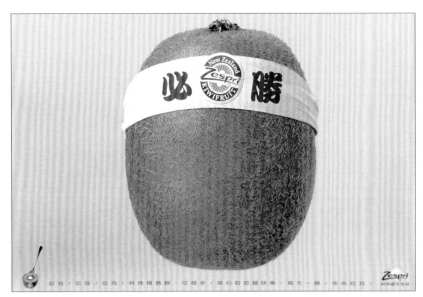

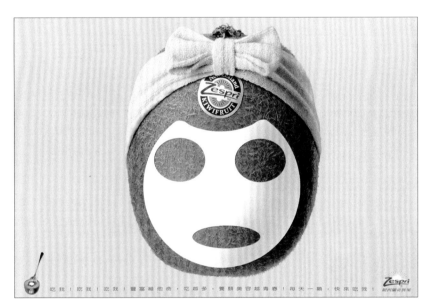

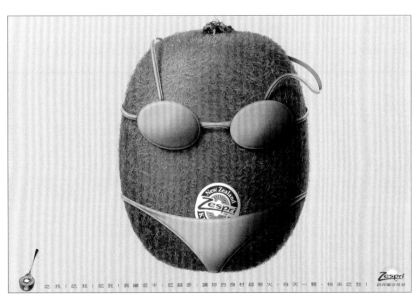

● 铜像奖
必胜篇／面膜篇／泳装篇
文案：张文玲
创意总监：陈耀福　梁志成
美术指导：刘广和
摄影：陈树新
广告主：纽西兰奇异果
广告代理商：智威汤逊广告公司

【广告创作要旨】
为了增加消费者的购买频率，所以，在广告目的上，
让纽西兰奇异果更贴近消费者的生活。以拟人化的
演出，来凸显纽西兰奇异果在营养与口味上的特质，
能吸引消费者更有兴趣来吃纽西兰奇异果，并了解
它对健康的助益。

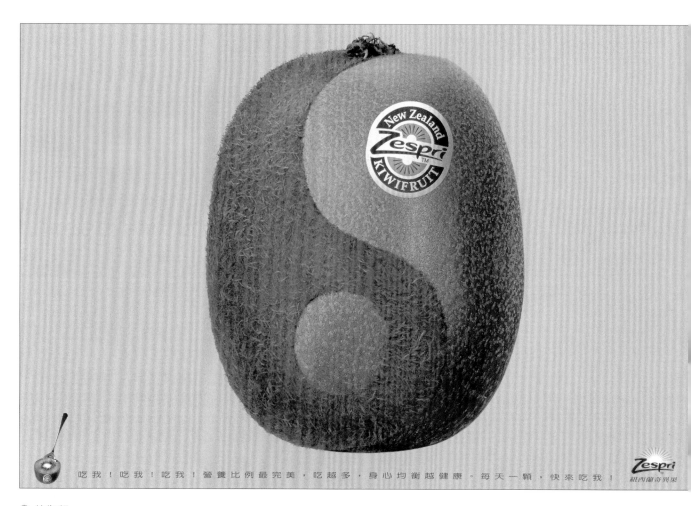

吃我！吃我！吃我！營養比例最完美，吃越多，身心均衡越健康。每天一顆，快來吃我！

● **佳作奖**

阴阳篇

文案：张文玲
客户总监：王佐荣
创意总监：陈耀福　梁志成
美术指导：刘广和
摄影：陈树新
广告主：纽西兰奇异果
广告代理商：智威汤逊广告公司

【广告创作要旨】
为了增加消费者的购买频率，所以，在广告目的上，让纽西兰奇异果更贴近消费者的生活。以拟人化的演出，来凸显纽西兰奇异果在营养与口味上的特质，能吸引消费者更有兴趣来吃纽西兰奇异果，并了解它对健康的助益。

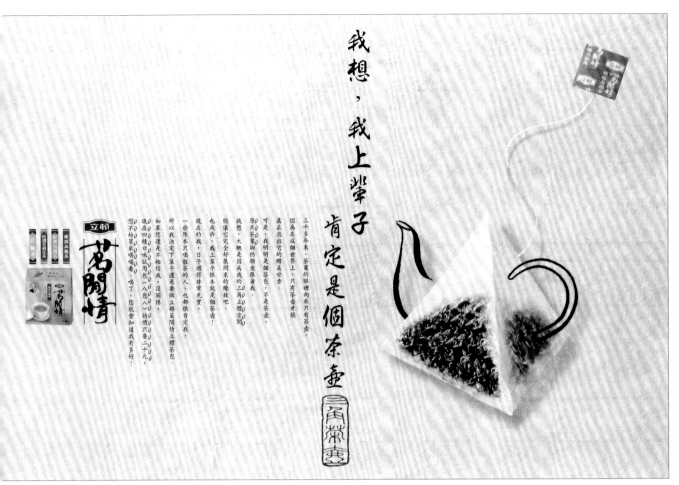

我想，我上輩子肯定是個茶壺

三千多年來，茶葉的眼裡向來只有茶壺。因為在這個世界上，只有茶壺才能真正泡出它的醇美甘香。

可是，我明明是個茶包，不是茶壺，原片茶葉卻仍願意跟著我。

我想，大概是因為我的三角立體空間，能讓它完全舒展開來的緣故吧。

現在的我，日子過得非常充實，一些原本只喝散茶的人，也都根本定我，也或許，我上輩子根本就是個茶壺！

所以我決定下輩子還是要做立頓茗閒情立體茶包。

如果您還是不相信我，沒關係，現在四種口味試用包（八包入）特價只要二十元，您不妨買來喝喝看。喝了，您就會知道我有多好！

立頓 茗閒情

● 佳作奖

三角茶壶篇

文案: 吴佳蓉
创意总监: 周俊仲
美术指导: 林昆标
插画／电脑绘图: 黑齐影像处理
广告主: 联合利华
广告代理商: 智威汤逊广告公司

【广告创作要旨】
把立体茶包比喻成茶壶,传达茗闲情有原片茶叶和立体空间,好比茶壶能装茶叶,泡出一杯好茶。

【旁白／文案】
我想，我上辈子肯定是个茶壶。

● 佳作奖

白兰氏冰糖燕窝：优雅女人篇／说谎男人篇

文案：石惠
创意总监：郭重均　郑砚中
美术指导：郑砚中
广告主：台湾食益补公司
广告代理商：台湾麦肯广告集团

【广告创作要旨】
以生活化的手法表现：白兰氏冰糖燕窝的养颜功用，让女人常保美丽优雅！白兰氏冰糖燕窝的补气功用，让男人常保活力十足！

【旁白／文案】
女人只有优雅不行吗？
男人喜欢说谎不行吗？

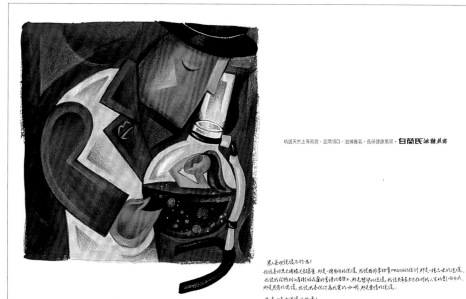

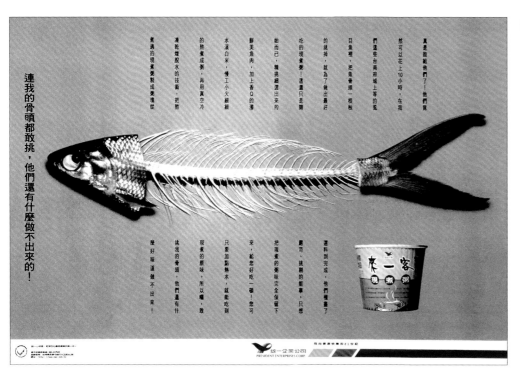

真是败给他们了！他们竟然可以花上10小时，在我们道些台南府城上等的虱目鱼里，把鱼骨头一根根的挑掉，就为了做出最好吃的现煮粥！这挑剔是刚始而已，精挑细选出来的鲜美鱼肉，加上香Q的澎水溪白米，慢工小火细细的熬煮成粥，再用真空冷冻乾燥脱水的技术，把煮过的现煮粥制成素堆从熬过的现煮粥制成素堆从

选料到完成，他们横量了爱奇、挑剔的能耐，只想把现煮的粥味完全保留下来，给您好吃一顿！您可只要加点热水，就能吃到现煮的原味。所以噢，敢挑我的骨头，他们遗有什麽好味道做不出来！

連我的骨頭都敢挑，他們還有什麼做不出來的！

● 佳作奖

来一客鱼骨篇

文案：陈俊典
美术指导：黄丰乔
广告主： 统一企业
广告代理商：华威葛瑞

【广告创作要旨】
说明统一对做好粥是极端挑剔的，不能容许有一丁点不完美的。连虱目鱼的骨头都敢挑了，还有什么做不出来的？
【旁白／文案】
连我的骨头都敢挑，他们还有什么做不出来的？

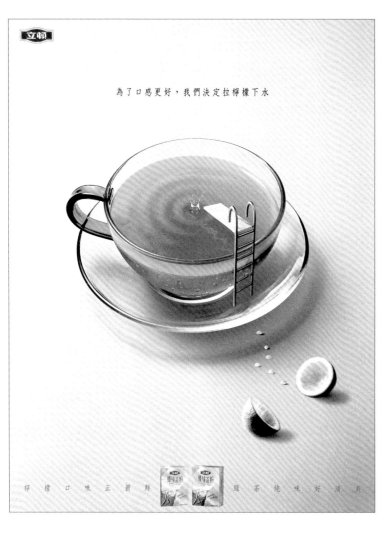

为了口感更好，我們決定拉檸檬下水

檸 檬 口 味 正 新 鮮　　綠 茶 純 味 好 清 真

● 佳作奖

跳水篇

文案：林惠萍
插画／电脑绘图：黄诚
产品名称：立顿纤绿茶粉
创意总监：周俊仲
美术指导：曹俊男
广告主：联合利华
广告代理商：智威汤逊广告公司

【广告创作要旨】
表现柠檬融入立顿纤绿茶粉的情境，籍以传达柠檬口味新上市的讯息。
【旁白／文案】
CATCH／为了口感更好，我们决定拉柠檬下水。
COPY／柠檬口味正新鲜，绿茶纯味好清爽。

多喝水

● 金像奖

多喝水：舔水篇

企划：王三朋　王正平　范圣韬
文案：刘竹华　吴宗泰
美术指导：王懿行
广告主：味丹
广告代理商：奥美广告股份有限公司

【广告创作要旨】

多喝水是一个无厘头，酷酷的年轻人，本平面稿便是传递多喝水在传播上之风格，以前卫之影像风格及画面构成铺陈多喝水这个年轻人的酷味及形象，伴随着他们无厘头的动作，多喝水的味道就不言而喻了。

绿 化 你 的 心

● 银像奖
情人节 篇
文案：杨乃菁
插画／电脑绘图：王人正
创意总监：高锐　杨乃菁
美术指导：关志霖
广告主：海尼根
广告代理商：李奥贝纳广告公司

【广告创作要旨】
在特殊的节日，海尼根愿你和你的他／她永远 Green Your Heart。
【旁白／文案】
情人节快乐。
Green Your Heart，海尼根。

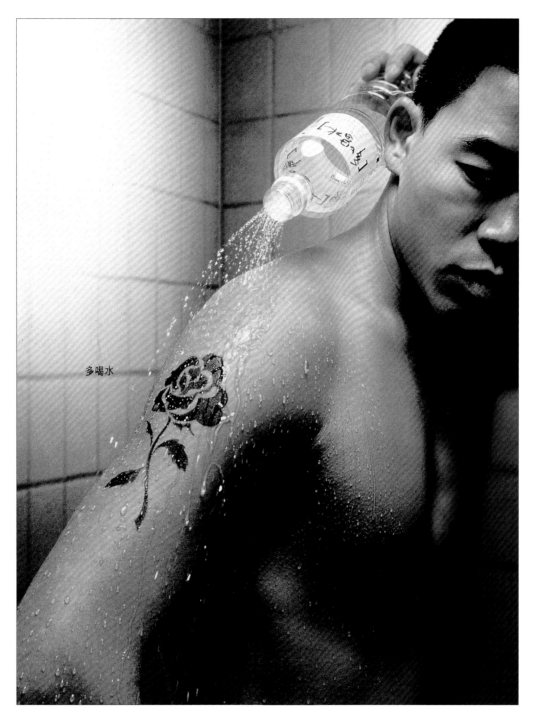

多喝水

● 铜像奖

多喝水：浇水篇

广告代理商：奥美广告股份有限公司
文案：刘竹华　吴宗泰
设计：简源呈
企划：王三朋　王正平　范圣韬
美术指导：王懿行

【广告创作要旨】
多喝水是一个无厘头、酷酷的年轻人，本平面稿便是传递多喝水在传播上之风格，以前卫之影像风格及画面构成，铺陈多喝水这个年轻人的酷味及形象，伴随着他们无厘头的动作，多喝水的味道就不言而喻了。

佳作奖

勇者无惧篇

产品名称：稀有男人系列
文案：苏淑芬
创意总监：吴力强
美术指导：梁成大
广告主：虎牌啤酒
广告代理商：上奇

【广告创作要旨】
建立 Tiger Beer 是"稀少珍贵的啤酒，专给稀有珍贵的男人"的形象。

【旁白／文案】
稀有珍贵的啤酒，给稀少真正的男人。

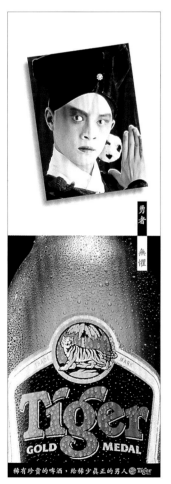

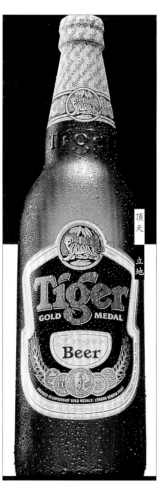

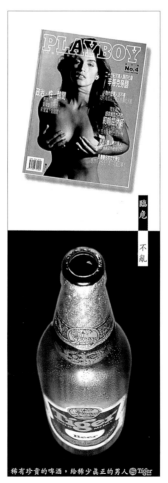

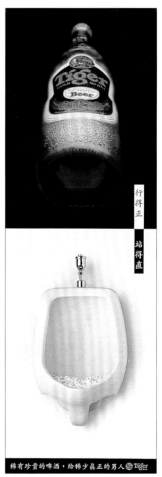

● 佳作奖

十万青年十万机之绝命追缉令

产品名称：可口可乐
文案：陈建豪
创意总监：郑以萍
广告主：可口可乐
广告代理商：达美高广告

【广告创作要旨】

瓶盖正抢手！为让所有同胞都能清楚认识此一事实，只有请出大家耳熟能详的偶像红星来强调瓶盖抢手的严重性。从"绝命追击令"到"007"，最后李小龙出马，想完全置身事外恐怕很难喔！

【旁白／文案】

"可口可乐"十万青年十万机之绝命追击令：
斗胆亮出瓶盖，就要你跑路！

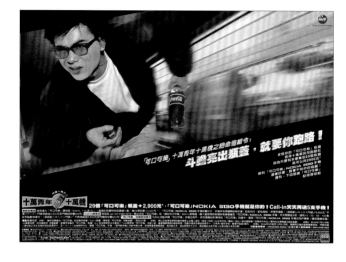

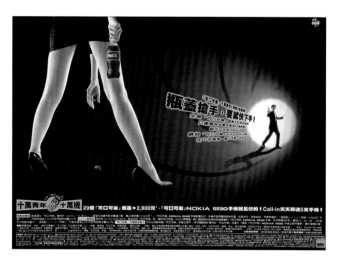

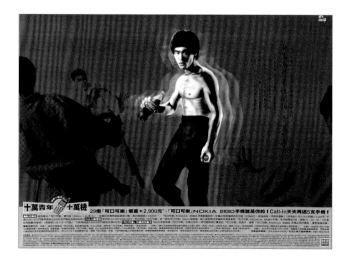

佳作奖
观点篇
文案: 杨乃菁
插画/电脑绘图: 绘圣广告设计公司/杨异群
创意总监: 高锐　杨乃菁
美术指导: 关志霖
广告主: 海尼根
广告代理商: 李奥贝纳广告公司

【广告创作要旨】
在瞬息万变的社会中, 海尼根带给你清新的生活观点。
【旁白/文案】
摊开篇: 生活要摊开来看。
左右篇: 何不左顾? 何不右盼? 凡事不要只看一面。
中间篇: 生活就算被瓜分, 也要为自己留个位置。
框住篇: 你被生活"框"住了吗?

● 金像奖

怡口代糖：老少篇／早晚篇／饮食篇

广告代理商：励富广告有限公司

【广告创作要旨】

以简单图形、颜色代换男、女、老、少，早、晚、内、外，冷、热、烩、食。最后带出适合以上状况食用的，就是怡口代糖。

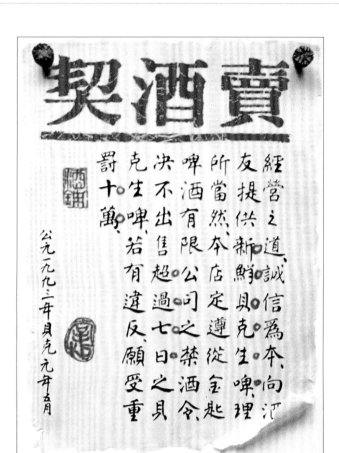

禁酒令

查生啤之新鲜，乃我酒民
頭等大事，新上市之貝克
生啤爲確保酒民利益，嚴
禁各經銷商銷售超過七
日之貝克生啤，違者嚴懲
重罰十萬人民幣。
此佈

金牝集團屬下金牝啤酒有限公司
公元一九九三年貝克九年五月

德國名牌極品
金牝集團出品

賣酒契

經營之道，誠信爲本，向泗
友提供新鮮貝克生啤理
所當然。本店定遵從金牝
啤酒有限公司之禁酒令，
決不出售超過七日之貝
克生啤，若有違反，願受重
罰十萬。

酒舖

公元一九九三年貝克九年五月

金像奖
贝克生啤：禁酒令篇
广告代理商：上海奥美广告有限公司

【广告创作要旨】
酒店里，报纸上居然出现"禁酒令"，让酒迷大吃一惊。
采用仿古告示方式告诉酒客，不是禁所有的酒，而是超
过七天的贝克生啤一律禁止出售。对于它的鲜度，酒迷
绝对放心。

金像奖
贝克生啤：卖酒契篇
广告代理商：上海奥美广告有限公司

【广告创作要旨】
酒店里，报纸上居然出现"卖酒契"，让所有的酒迷大
吃一惊。采用仿古告示的方式告诉酒迷，不是禁所有的
酒度，而是超过七天的贝克生啤一律禁止出售。对于它
的鲜度，酒迷绝对放心。

● 银像奖

开喜绿茶新新品种系列：恐龙篇／始祖鸟篇

广告代理商：麦达广告

【广告创作要旨】

开喜绿茶开喜新上市产品，相对于开喜乌龙茶之"新新人类"提出"新新品种"这个口号。因应当前的恐龙热发挥想象力，采用"装置艺术"的概念，以开喜绿茶铝罐作出恐龙及始祖鸟以造成震撼之视觉效果，建立知名度及好感。

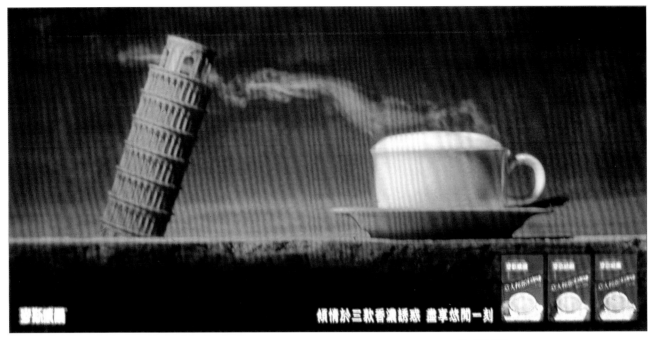

● 银像奖

比萨斜塔

企劃: 孫永鳳　翟永康
設計: 黃建庭
指導: Andrew Bell
文案: 歐陽玉娥
攝影: Kevin Orpin
插圖: Dale Codling
廣告主: Maxwell House
廣告代理商: 奧美（香港）廣告有限公司

太古集團

五 代 同 糖

一 百 一 十 週 年 紀 念

● **银像奖**

五代同糖篇

企划：潘以正 陈婉华
指导：钟锡强
摄影：Jimmy Yam
设计：宋成 叶晓峰
文案：曾永豪
广告主：太古糖业有限公司
广告代理商：精英广告（香港）有限公司

【广告创作要旨】
推广太古糖业一百一十周年纪念电话卡，透过成语"五代同堂"带出太古糖业在香港已扎根百多年的信息。（粤语中"堂"与"糖"是同音，而"五代"也就代表了百多年的时间。）

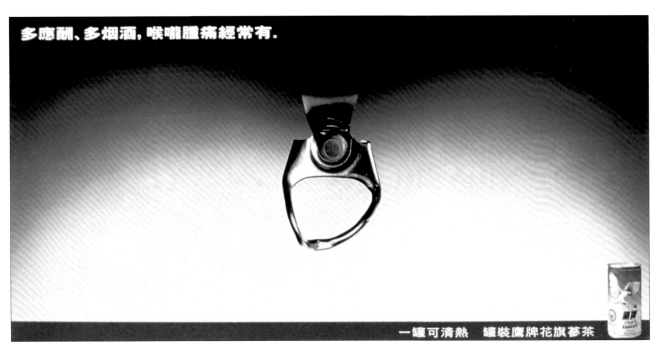

晚晚通宵24圈，赢得两个黑眼圈。

一罐可清热　罐装鹰牌花旗蔘茶

多应酬、多烟酒，喉咙腫痛經常有。

一罐可清热　罐装鹰牌花旗蔘茶

● 银像奖
罐装鹰牌花旗参茶：黑眼圈篇
企划：David Albets　黄光锐　张国良
摄影：Sandy Lee
设计：周佩如
文案：庞婉贵
广告主：健康食品企业有限公司
广告代理商：香港达彼思广告

● 罐装鹰牌花旗参茶：喉咙肿痛篇
企划：David Albets　黄光锐　张国良
摄影：Sandy Lee
设计：周佩如
文案：庞婉贵
广告主：健康食品企业有限公司
广告代理商：香港达彼思广告

● 手袋篇／香水篇／时装篇

企划：潘以正　陈婉华
指导：钟锡强　Richard Tunbrige
摄影：Jimmy Yam
设计：宋成　叶晓峰
文案：曾永豪　Jeffy Gamble
广告主：太古糖业有限公司
广告代理商：精英广告（香港）有限公司

【广告创作要旨】

把太古红茶定位于"最高的品质"的锡兰红茶，因为论品质，论制作过程，其严谨程度与名师设计的手袋、香水、时装实不遑多让。

揹?

仲揹?

至揹!

英國漁夫之寶 至揹嘅喉糖

● 铜像奖

大鳄篇

产品名: 渔夫之宝
客户总监: 黄美玲
创意总监: 邓志祥
文案: 许铭传 邓志祥
美术指导: 吴凡 邓志祥
广告主: 华嘉（香港）有限公司
广告代理商: 奥美（香港）广告有限公司

● 铜像奖

大勺篇

产品名：老蔡高汤粉
创意总监：劳双恩
文案：朱海良
美术指导：胡岗
摄影：刘建新
广告主：联合利华食品（中国）有限公司
广告代理商：智威汤逊中乔广告有限公司上海分公司

● **三头勺篇**

产品名：老蔡高汤粉
创意总监：劳双恩
文案：朱海良
美术指导：胡岗
摄影：刘建新
广告主：联合利华食品（中国）有限公司
广告代理商：智威汤逊中乔广告有限公司上海分公司

长柄勺篇／大勺篇／三头勺篇
产品名: 老蔡高汤粉
创意总监: 劳双恩
文案: 朱海良
美术指导: 胡岗
摄影: 刘建新
广告主: 联合利华食品（中国）有限公司
广告代理商: 智威汤逊中乔广告有限公司上海分公司

● 花篇 / 鱼篇 / 台灯篇
产品名: 老蔡高汤粉
创意总监: 劳双恩
文案: 劳双恩　朱海良
美术指导: 胡岗
摄影: 刘建新
广告主: 联合利华食品(中国)有限公司
广告代理商: 智威汤逊中乔广告有限公司上海分公司

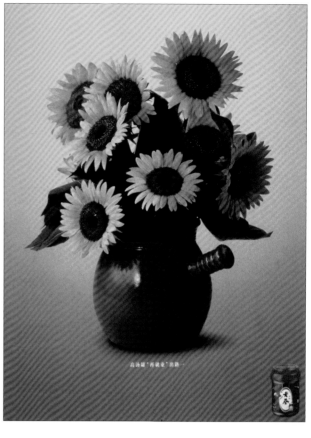

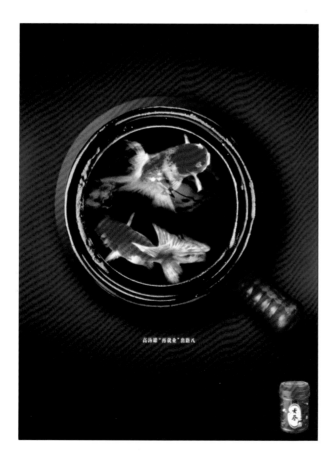

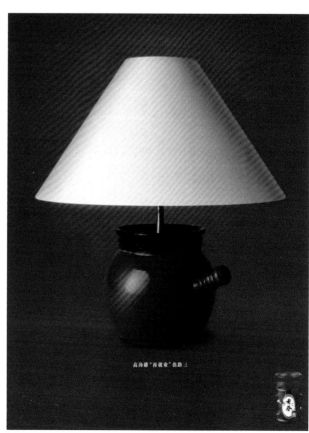

嗜 甜 的 越 狱 人。

● 嗜甜的越狱人

美术指导：钟伸
创意总监：刘继武
广告主：统一企业
广告代理商：奥美广告有限公司

【广告创作要旨】
以欧洲咖啡馆黑白照片及村上春树般的文字风格，创造左岸咖啡馆浓郁的人文气息、丰富的欧洲风味和高级感。

● 银像奖
标枪篇
产品名: 葡萄适
创意总监: 陈大仁 曾锦程
文案: 林永强
美术指导: 何振鸿
广告主: 史克美占有限公司
广告代理商: 林永强

骨头篇／语录篇／月亮篇

创意总监：邓志祥
文案：欧阳玉娥 潘淑玲
美术指导：罗伟杰 杨溢均 潘耀堂
摄影：Victor Hung/Dick Chan
广告主：Birdland(HK) Ltd
广告代理商：奥美(香港)广告有限公司

【广告创作要旨】

藉著宣布 AC Nielsen 调查报告：肯德基为中国人最喜爱的外国品牌，建立其美味专家的形象。

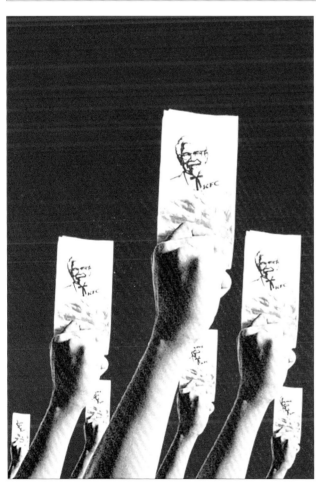

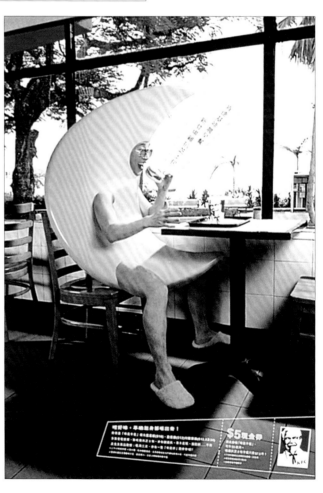

● 钢琴篇／奶瓶篇／宝宝篇

产品名：幼儿羊奶粉
创意总监：叶旻振
文案：刘柔庆
美术指导：林德生　陈冠里　纪鸿新
摄影：王正之
广告主：友华股份有限公司
广告代理商：百帝广告

【广告创作要旨】
巧妙的应用系列稿的方式，分别表达一些与牛有关的缺点，针对牛脾气、爱钻牛角尖、对牛弹琴等坊间说法，告诉消费对象喝牛奶的小孩会像牛一样。在视觉上则把乳牛身上的斑点当成喝牛奶的缺点，传给消费对象羊奶优于牛奶的小康新观念，进而改变消费对象的传统消费习惯。

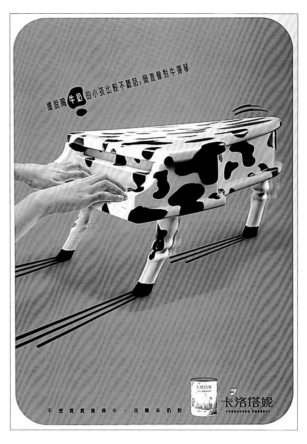

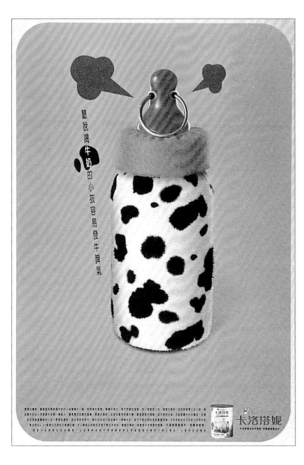

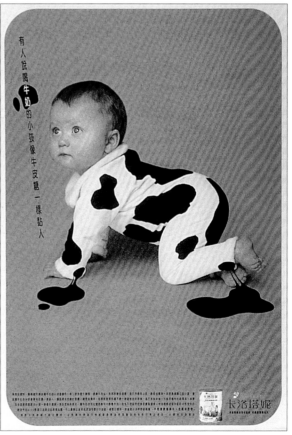

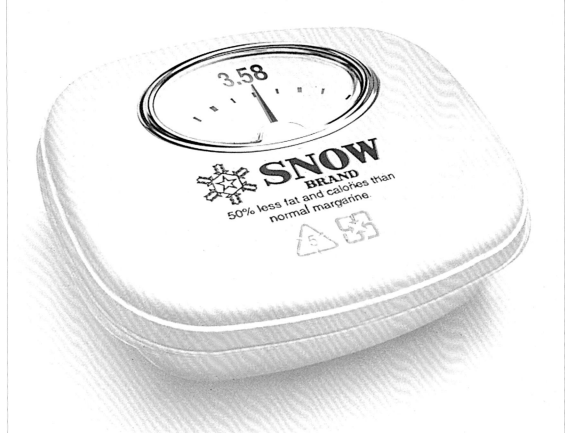

您在乎的，
雪印純植物奶油比您更在乎

为了追求輕鬆零負擔的美食享受，雪印低卡路里純植物奶油不只堅持低脂、低鹽、低熱量，維持每公克只含3.58仟卡熱量，還以超柔軟易塗抹，香滑細緻的口感，超乎您的期待。

每100公克食品所含卡路里成份比較

雪印低卡路里純植物奶油	358仟卡		動物奶油	900仟卡	(資料來源「營養學精要」一書)

台灣雪印股份有限公司　電話:(02)2758-1011　進口代理商/永光昇實業股份有限公司　電話:(02)2731-0312

100%日本原裝進口

体重机篇

产品名: 雪印植物性奶油
文案: 刘姿缨
美术指导: 张又仁
电脑绘图: 郭孟宗
摄影: 高宗庸
创意总监: 曾淑美　安藤镇生
广告主: 台湾雪印股份有限公司
广告代理商: 联旭国际股份有限公司

【广告创作要旨】
将奶油与体重机结合, 传达出对于低热量、轻松零负担的美食要求, 雪印低卡纯植物奶油比您更斤斤计较。

【旁白／文案】
您在乎的, 雪印纯植物奶油比您更在乎。

● 产父篇

产品名: 星霸水果糖
文案: 赖致宇
电脑绘图: 刘宇尧
创意总监: 王女
美术指导: 刘宇尧　李渊祥
广告主: 星霸水果糖
广告代理商: BBDO 上通广告

【广告创作要旨】
吃了超自然口味的星霸水果糖，会有什么超自然水果体验呢?
画面中的长发帅哥吃了星霸水果糖竟然生起小孩来了，不但如此，
还生了个水果头的小孩，真是名符其实的超自然水果体验啊!

【旁白／文案】
超自然水果体验。

● 电影篇

文案：徐永炘
创意总监：张之谦
美术指导：吴政育
广告主：科学面哈辣族
广告代理商：清华广告公司

【广告创作要旨】
针对看电影的族群，提醒式广告告诉消费者看电影时来一包科学面，新口味哈辣族让你看得过瘾。所以做成电影看，让消费者在以为是新电影推出的广告。

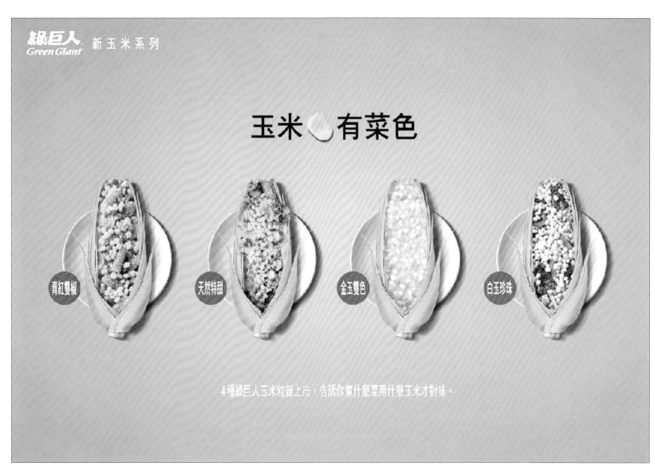

新玉米系列：好吃透了

产品名：绿巨人玉米粒
文案：刘镛　林巧苑
创意总监：王懿行
美术指导：杨秀如　蔡政廷
广告主：美国贝氏堡公司
广告代理商：李奥贝纳股份有限公司

【广告创作要旨】
真正好吃的东西，会让人连最后一粒也不放过。

【旁白／文案】
好吃透了。
选最好的玉米，才能做出最好吃的菜。绿巨人新玉米系列，有四种不同的玉米，专用来搭配辣炒、作汤、快炒、凉拌等不同的菜色，道道好吃透顶。
圆熟饱满、瞬间采收。

鸡篇／猪篇／牛篇／虾篇

产品名：家乐牌腌味宝
摄影：张立勤
创意总监：林永强　曾锦程　陈大仁
美术指导：黄颂君
广告主：美国粟米有限公司
广告代理商：天高广告有限公司

【广告创作要旨】
说明家乐牌腌味宝方便易用，自己也能炮制美味佳肴。

【旁白／文案】
香蒜鸡翼，自己腌都得啦！
香茅猪扒，自己腌都得啦！
黑椒牛扒，自己腌都得啦！
椒盐中虾，自己腌都得啦！

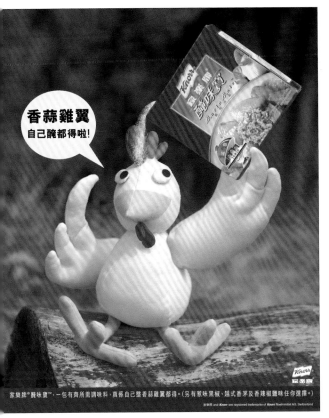

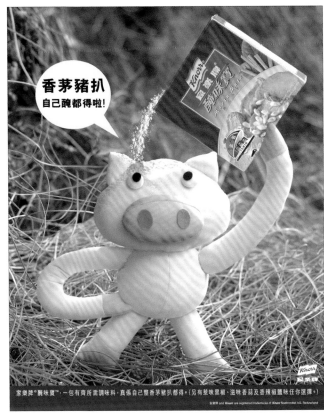

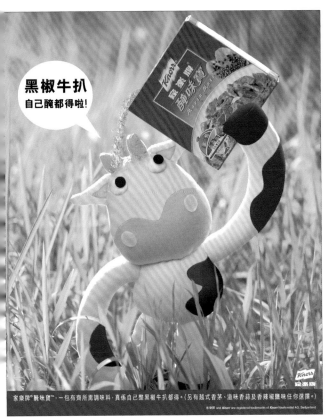

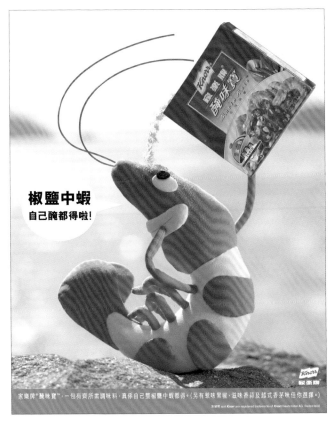

黑之美篇 / 剃刀篇 / 面膜篇
文案：曾佩琴　黄咏琴
创意总监：陈志明　练海明
美术指导：李国边　吴荣斌
广告主：浩辰有限公司
广告代理商：励富广告有限公司

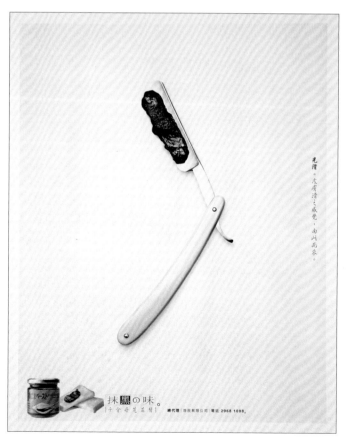

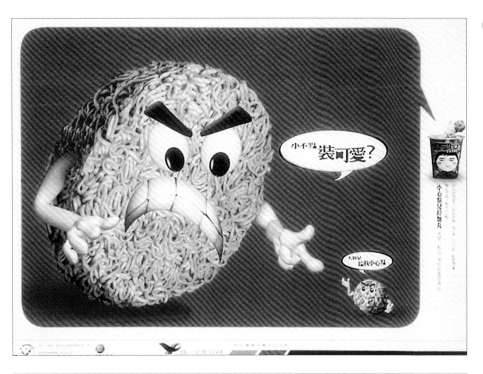

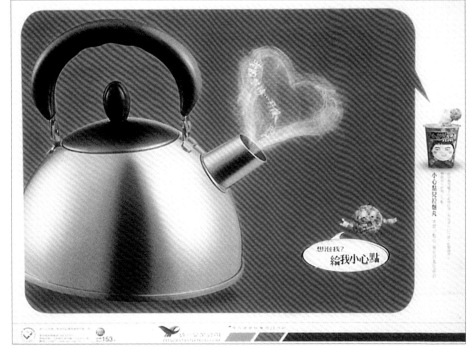

统一小心点：大小面团篇／茶壶篇

创意总监：沈美桢
美术指导：黄蓝莹
广告主：统一股份有限公司
广告代理商：智威汤逊广告公司

【广告创作要旨】
藉由小心点产品的特性与外型，去做拟人化的演出，并在视觉与文字上呈现出会心一笑的幽默，进而传递出小心点的产品特色（小的面丸和不用泡水），延续"给我小心点"的品牌精神与主张。

【旁白／文案】
〈水壶篇〉
水壶：我的热情好像一把火。
小心点：想泡我？
　　　　给我小心点！
　　　　别以为我个子小就很好泡，
　　　　我可是一口一个，干脆得很！
　　　　想把我？给我小心点！
　　　　小心点拉面丸，休闲小点心。
　　　　现在到处吃得到！

〈大面块篇〉
大面块：小不点，装可爱啊？
小心点：大颗呆，给我小心点！
　　　　别以为我个子小就好欺负，
　　　　我可是一口一个，干脆得很！
　　　　想吃定我？给我小心点！
　　　　小心点拉面丸，休闲小点心。
　　　　现在到处吃得到！

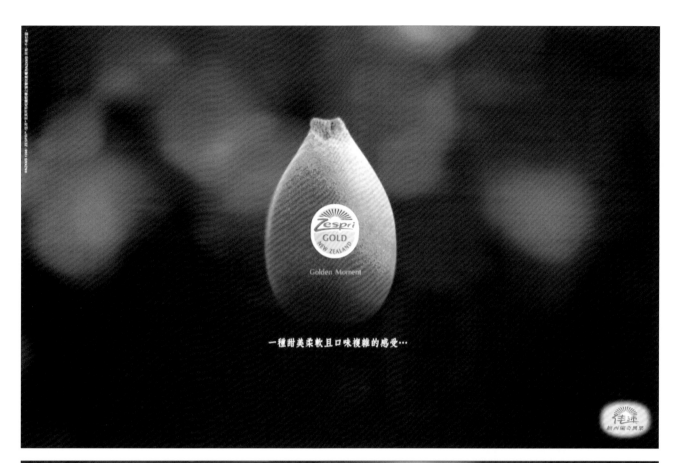

一種甜美柔軟且口味複雜的感受…

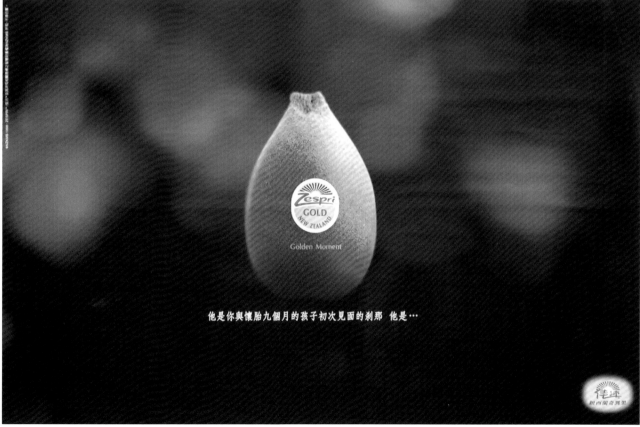

他是你與懷胎九個月的孩子初次見面的剎那 他是…

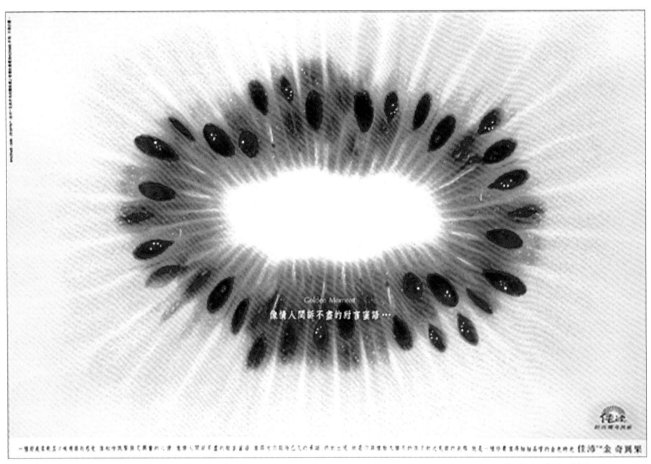

● 金色时光系列
产品名: KIWI 金色奇异果
创意总监: 董家庆
文案: 董家庆
美术指导: 沈嘉隆
广告主: 纽西兰佳沛奇异果
广告代理商: 智威汤逊广告公司

味觉的缠绵，最是梦魇。全新士多啤梨芝士饼雪糕

● **睡床篇**

产品名：Haagen Dazs 士多啤梨芝士饼雪糕
文案：林宏伟
摄影：Nixon wong
电脑绘图：Henry Chan of Cutting Edge
创意总监：庞婉贵　周佩如　劳伟基
美术指导：古佩珊
广告主：Haagen Dazs
广告代理商：灵智广告有限公司（香港）

【广告创作要旨】

透过不同物件与士多啤梨的缠绵结合，带出Haagen Dazs今季推出一系列以士多啤梨作主题的夏日新产品其中之一：士多啤梨芝士饼雪糕。选择以缠绵浪漫手法表达，亦有意配合Haagen Dazs一贯激情旖旎的品牌形象。

【旁白／文案】

味觉的缠绵，最是诱惑。全新士多啤梨芝士饼雪糕。

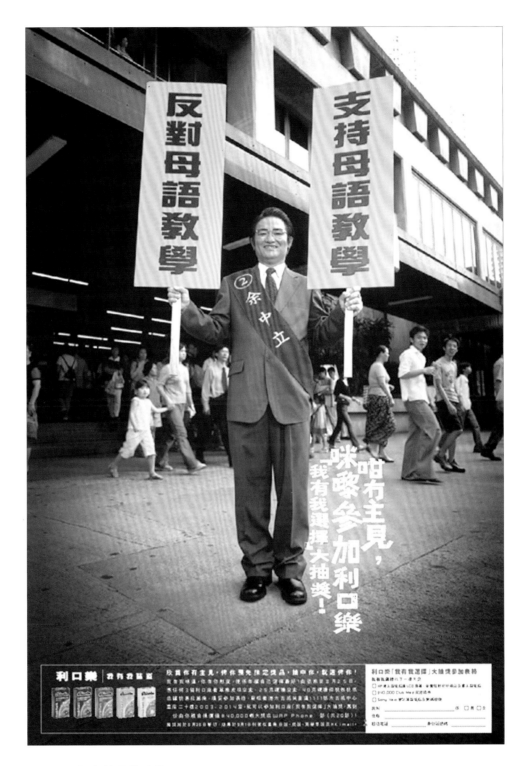

支持及反对篇

产品名：利口乐
文案：劳伟基
电脑绘图：甘达峰
摄影：王国华
创意总监：庞婉贵　周佩如　劳伟基
美术指导：刘鹰扬
广告主：利口乐
广告代理商：灵智广告有限公司（香港）

【广告创作要旨】
透过讽刺没有主见的议员，说明这次利口乐"我有
我选择"大抽奖需要参加者抱有主见，预先选定大
奖奖品。而"有主见"亦与利口乐一向倡议要与自
我认知的品牌口号"我有我味道"互相呼应。

【旁白／文案】
这般没有主见，别要来参加利口乐"我有我选择"
大抽奖!

● **蜜蜂篇**

　产品名：统一博客肉品
　文案：吴心怡
　创意总监：吴心怡 陶淑真
　美术指导：陶淑真 陈威宏
　广告主：统一企业
　广告代理商：奥美广告有限公司

【广告创作要旨】
此为博客肉品火腿系列所推出的甜的口味，制程上是用糖分腌制72小时入火腿肉中。
为强调此种口味的吸引力，此平面稿呈现大师因制作过程中全身沾满蜜甜味。吸引成群的蜜蜂，蜜蜂也和大师一同地赞赏此蜜熏口味。

● **丽星邮轮篇**

　产品名：统一鲜乳酪
　文案：吴心怡
　创意总监：吴心怡 陶淑真
　美术指导：陶淑真 陈威宏
　广告主：统一企业
　广告代理商：奥美广告有限公司

【广告创作要旨】
从三个杯盖状望远镜中就可以见到一艘丽星邮轮，即表现出三个鲜乳酪杯盖换得丽星邮轮三日游，简单的视觉表现扣紧促销活动讯息。

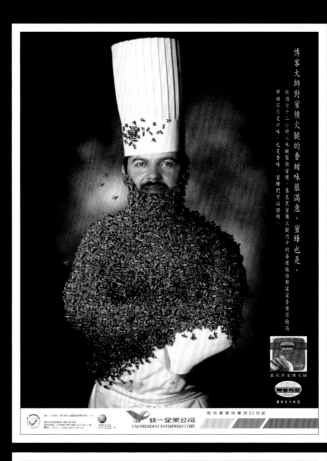

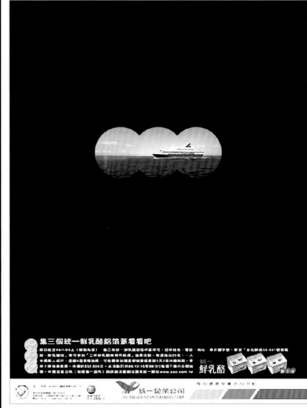

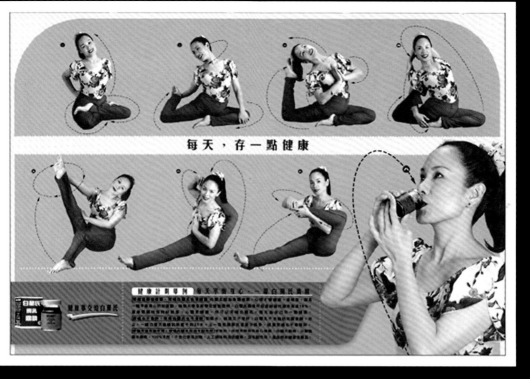

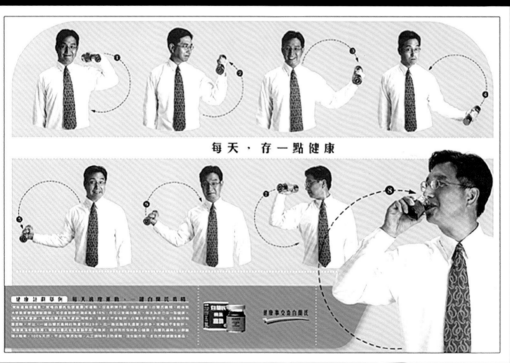

● 每天存一点健康系列篇

产品名称：白兰氏鸡精
文案：刘兴蓉
创意总监：李永喆
美术指导：沈雅萍
广告主：白兰氏
广告代理商：奥美广告有限公司

【广告创作要旨】
藉由举哑铃、做瑜珈之趣味图例
鼓励消费者常做运动，也要常喝
白兰氏鸡精。

● 戏面图篇

产品名：统一好劲道
文案：吴佳蓉　姚士弘
创意总监：吴佳蓉
美术指导：吴财福　陈韦良
广告主：统一企业
广告代理商：奥美广告有限公司

【广告创作要旨】
藉由杂耍（耍碟子／扯铃）需要的力道来表现出好劲道面条所强调的劲道。Key Visual中杂耍项目使用的素材，如将耍碟子刻意改成耍吃面的碗、扯铃的白绳子感觉像面条，皆在于明显让消费者联想到好劲道的面条。尤其母子快乐杂耍的画面，更表现出亲子互动、欢乐的气氛，表达吃好劲道面条就是一种家庭的、有亲子互动愉悦关系的、享受嚼劲口感的快乐行为。平面稿安排在母亲节前刊登倍具意义。

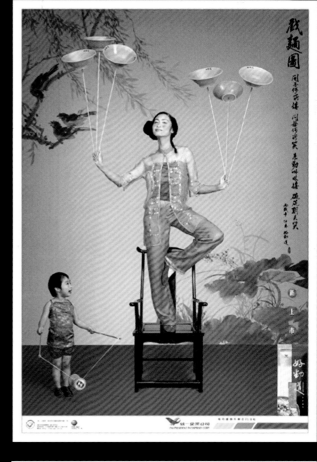

● 考生篇

产品名称：大补帖
文案：郑俊宏
创意总监：郑俊宏
美术指导：李振荣
广告主：统一企业
广告代理商：奥美广告的限公司

【广告创作要旨】
以Y世代的态度，把出"轻松看待联考"的主张，藉由刊登于与"大补帖"品牌名相同的"考生大补帖"专刊，企图博取考生读者们的好感与偏好。

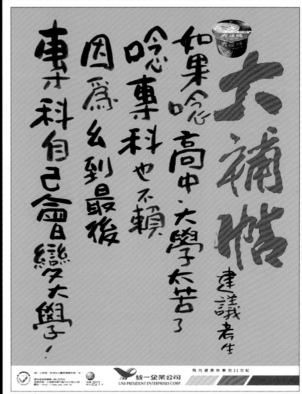

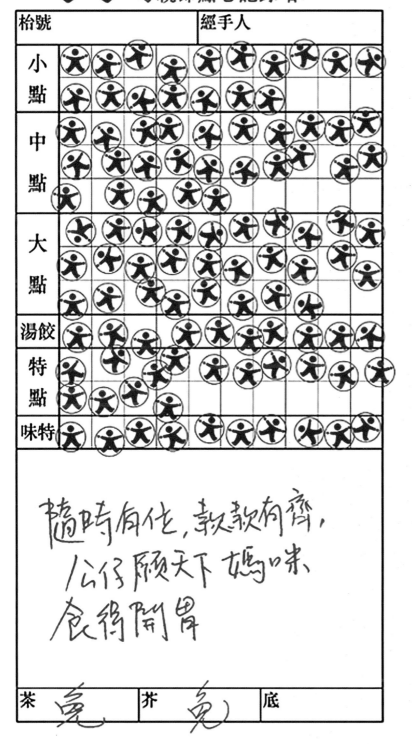

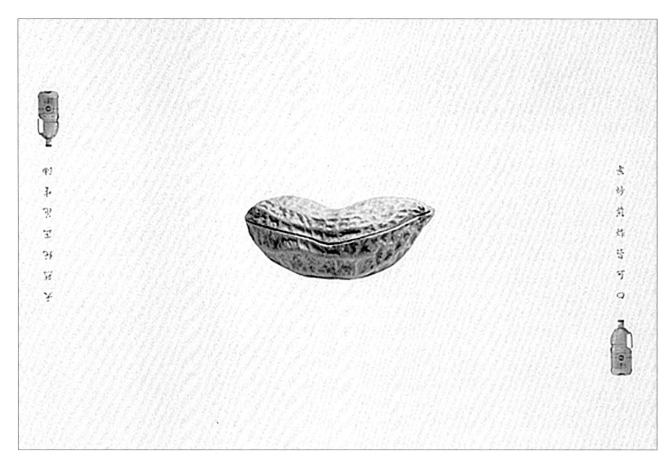

● **嘴巴篇／鼻子篇**
产品名: 刀标油／家用花生食油
文案: 邝玉翎
摄影: Phenomenon
创意总监: Said Bin Hussein　邱武仲
美术指导: Shussein
广告主: Lam Soon(m) Bhd
广告代理商: Icecream Communications Ptc Ltd

【广告创作要旨】
南顺产品"刀标油"以其天然纯正的花生香味享誉新马数十年,是家喻户晓的著名品牌。口味一流一直以来都是产品用以定位的市场策略。系列广告《嘴巴篇》和《鼻子篇》,通过花生本身形似的意象,分别带出"刀标油"令人感觉"香脆可口"和"浓香扑鼻"的味道,是真正纯正的花生油。

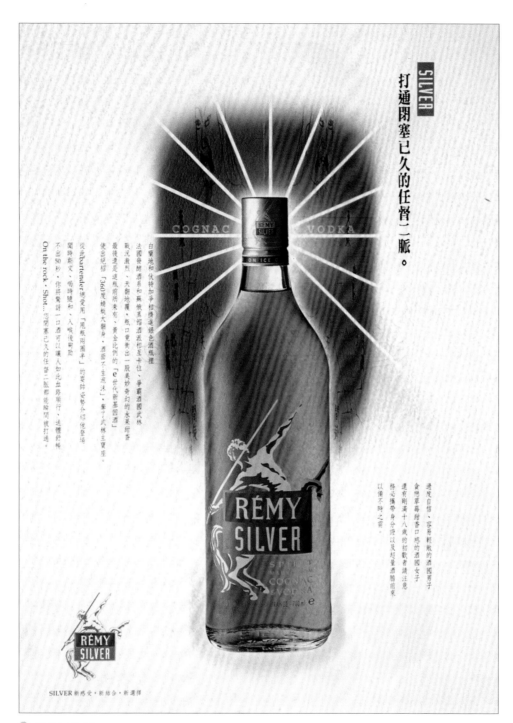

SILVER

打通闭塞已久的任督二脉。

● 任督二脉篇
产品名：人头马-Remy Silver 洋酒
文案：杨霖
电脑绘图：叶国伟
摄影：罗任祥
创意总监：叶国伟
美术指导：叶国伟
广告主：人头马寰盛洋酒股分有限公司
广告代理商：广艺生广告设计有限公司

【广告创作要旨】
喝Remy Silver 的感觉就像打通任督二脉一样舒畅。

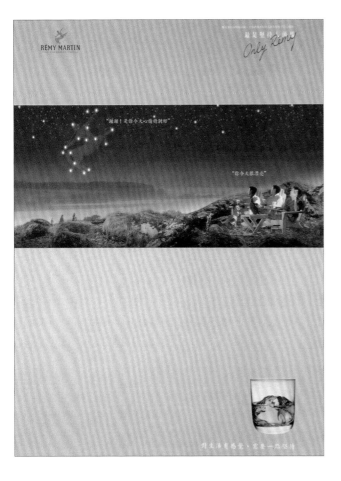

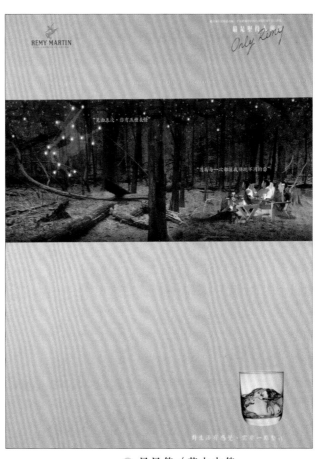

星星篇／萤火虫篇

产品名： 人头马-Remy Martin 洋酒
文案：程文秀
电脑绘图：叶国伟
创意总监：叶国伟
美术指导：叶国伟
广告主：人头马寶盛洋酒股分有限公司
广告代理商：广艺生广告设计有限公司

【广告创作要旨】
"对生活有感觉，需要一点坚持。"描写一种
喝酒的好心情与人头马产品形象做结合。

【旁白／文案】
"对生活有感觉，需要一点坚持。"

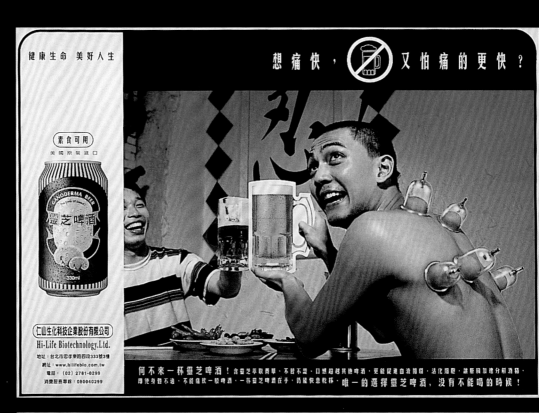

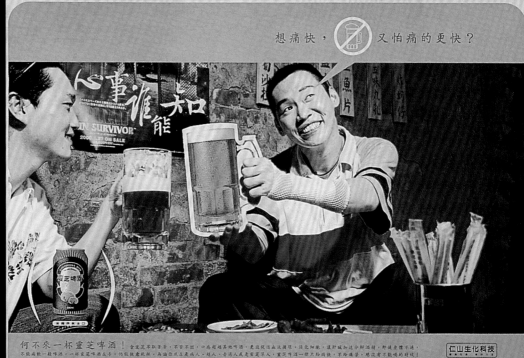

● 国术馆篇／路边摊篇

文案：余定城
摄影：周尚礼
创意总监：陈蒋明
美术指导：黄意凰
广告主：仁山生化科技
广告代理商：清华广告公司

【广告创作要旨】
扭伤时、中暑时……太多太多身
体不适的时候，不能痛饮一般啤
酒，不过，你可以畅饮灵芝啤酒，
灵芝啤酒没有不能喝的时候！

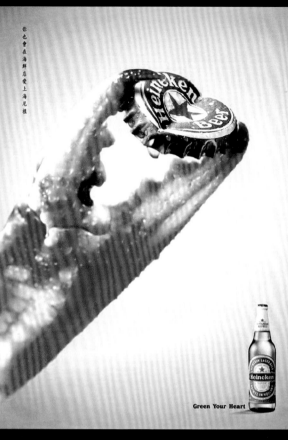

● 螃蟹篇／章鱼篇／刺青篇

产品名: 海尼根啤酒
文案: 苏咸德　Larry Lok
插图: 阎瑞麟
摄影: 刘群群
创意总监: 王懿行
美术指导: 唐声威
广告主: 荷兰商海尼根（股）公司台湾分公司
广告代理商: 李奥贝纳股份有限公司

【广告创作要旨】
将海鲜拟人化，以视觉展现海鲜爱上海尼根时的热情。
主旨是宣告海尼根大瓶装在海鲜餐厅热卖中。

【旁白／文案】
你也会在海鲜店爱上海尼根。

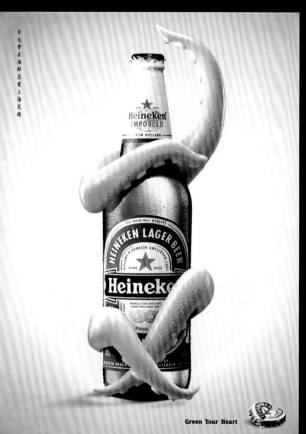

開瓶！開瓶！

好酒等好久 三八高粱正式開張 38°金門高粱酒

● 开屏篇

产品名：38°特级高粱酒
创意总监：王彦铠 潘家青
文案：王彦铠
美术指导：谢国松 娄素梅
电脑绘图：谢国松
摄影：高宗雍
广告主：惠胜实业
广告代理商：凯博广告

【广告创作要旨】
38°高粱酒上市志喜，创意上以
孔雀开屏的喜志，庆贺开瓶上市。

【旁白／文案】
好酒等好久，三八高粱正式开张。

● 四眼 篇

产品名: 金牌嘉士伯
文案: 汤天健
摄影: Cotton shoot
美术指导: 马锐明　侯骏晃
创意总监: 曾锦程　陈大仁
广告主: 嘉士伯
广告代理商: 天高广告有限公司

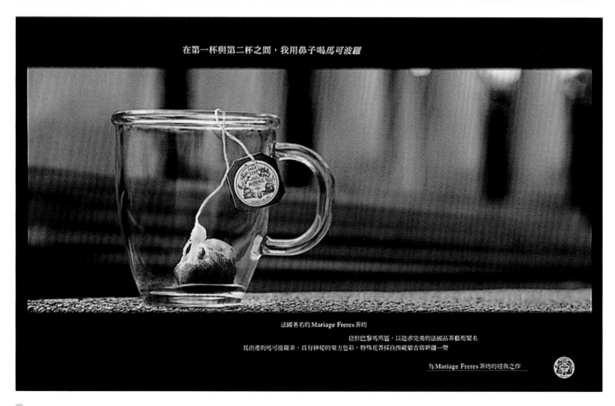

茶罐篇／茶杯篇

产品名：马氏兄弟茶
文案：刘美贵
摄影：影楼戏子
电脑绘图：黑齐
创意总监：郭重均
美术指导：李宜学
广告主：欧品坊
广告代理商：台湾麦肯广告集团

【广告创作要旨】
以饮尽的茶杯呈现产品的独特香味，以用光的
茶罐呈现产品的独特典故。

【旁白／文案】
在第一杯与最后一杯之间，我看见1854。
在第一杯与第二杯之间，我用鼻子喝马可波罗。

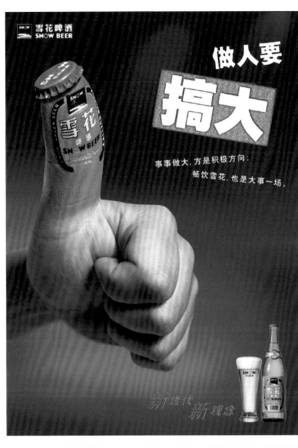

● 雪花啤酒：做人篇

电脑绘图：贾鸣
创意总监：梁渭民
文案：梁渭民
美术指导：陈国安
广告主：华润（绵阳）

【广告创作要旨】
雪花啤酒的目标群是新世代的群体，他们有着张扬的个性、突破性的观念、自我的主张，他们努力做事，也努力享受。此系列作品就是从新世代的观念出发，在积极行动对待人生的同时，尽情享受生活和雪花啤酒。

【旁白／文案】
做人要搞大
事事做大，方是积极方向。
畅饮雪花，也是大事一场。

做人要尽力
凡事尽力，方可无愧于心。
畅饮雪花，也要尽情尽兴。

做人要多事
多劳多事，方显人生充实。
畅饮雪花，也是多多益善的乐事。

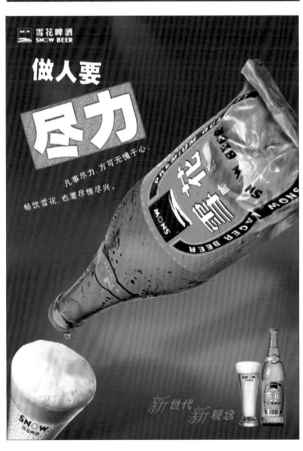

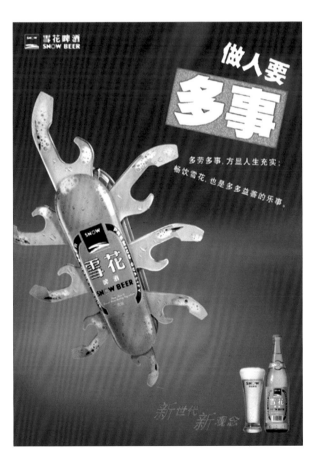

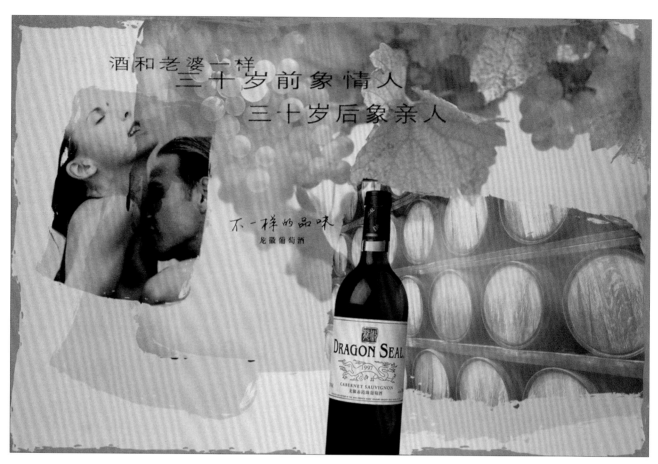

● 三十岁篇
　产品名: 龙徽啤酒
　文案: 王波
　美术指导: 王波
　广告代理商: 北京文视广告公司

● 奥运促销篇／出色篇
　产品名: 龙津啤酒
　创意总监: 王宇明
　文案: 李勋
　美术指导: 方芳
　广告主: 龙津集团
　广告代理商: 金鹃广告公司

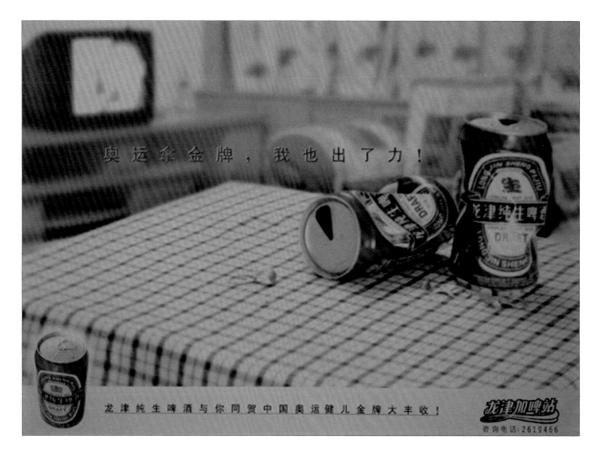

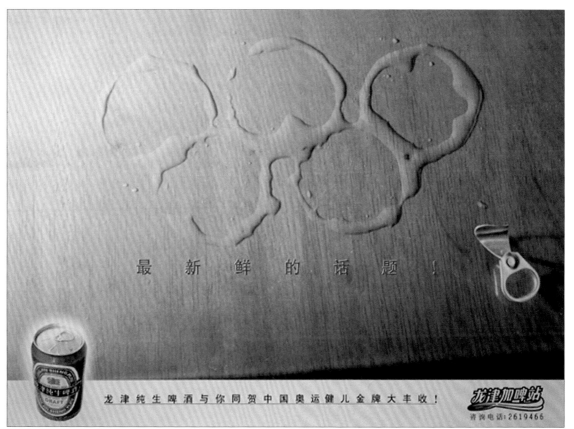

● **文件夹篇**

产品名: 葡萄适
创意总监: 何剑聪　吴凡
文案: 罗铭斌
美术指导: 林敏达
广告主: 史克美占有限公司
广告代理商: 奥美（香港）广告有限公司

【广告创作要旨】
提醒上班一族葡萄适乃迅速补
充体力的理想饮料。

【旁白／文案】
唔驶练，几多工作都揽掂!

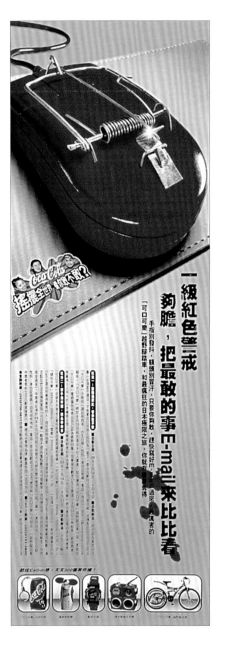

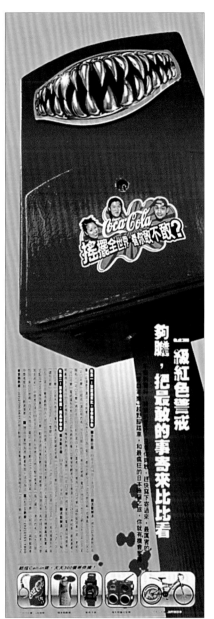

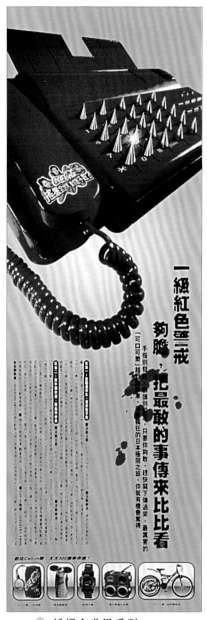

摇摆全世界系列

产品名: 可口可乐
创意总监: 郑以萍
文案: 沈美芳
广告主: 可口可乐
广告代理商: 达美高广告台湾分公司

【广告创作要旨】
号召年轻人将最敢的事写下来,
寄到可口可乐就有可能得到世界最敢的奖品。

【旁白／文案】
一级红色警戒,
够胆,
把最敢的事,
传来（传真机篇）,
寄来（邮筒篇）,
E－Mail来（滑鼠篇）。
比比看。

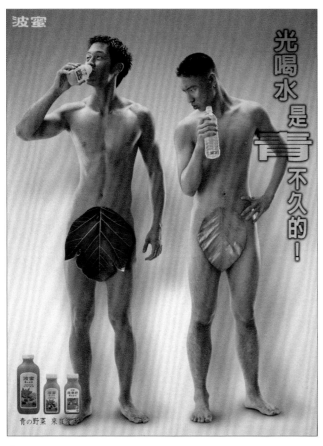

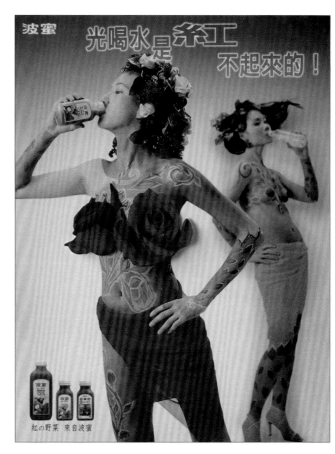

叶子篇／人体彩绘篇

产品名: 波蜜青的野菜／波蜜红的野菜
创意总监: 洪尧仁　陈智德
文案: 洪尧仁
美术指导: 陈智德　林沁亚
电脑绘图: 林沁亚
摄影: 张锦祥
广告主: 久津实业股份有限公司
广告代理商: 中旭国际股份有限公司

【广告创作要旨】

叶子篇:
利用叶子来表现光喝水对人体是不够的,叶子会枯萎。而波
蜜青的野菜叶子是青绿的,青叶子在重要部位用敷贴可翻开
的方式引起消费者好奇而去翻阅,里面有波蜜 SP 讯息。

人体彩绘篇:
人体彩绘用女性来表现同样是光喝水红不起来,喝红的野菜
却开了一朵又大又红的玫瑰,一样翻开玫瑰内有 SP 讯息。

【旁白／文案】

叶子篇:
光喝水是青不久的! 青的野菜来自波蜜。
人体彩绘篇:
光喝水是红不起来的! 红的野菜来自波蜜。

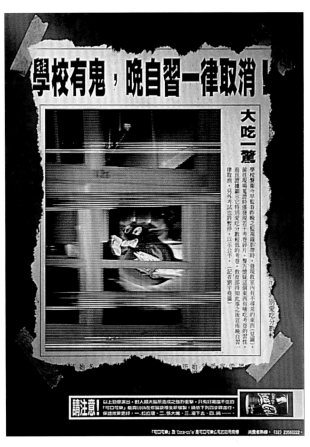

校园报导系列：学校有鬼篇／外星人篇／怪兽篇

创意总监：郑以萍
文案：陈建豪
美术指导：陈鸿刚
广告主：可口可乐
广告代理商：达美高广告台湾分公司

【广告创作要旨】
学生都爱看参考书。
不见得爱看。
可一定得看。
那他们都爱看啥？
UFO，恐龙和小鬼如何？
而且请它们把学校好好整顿一番才过瘾。
奇妙的是，
这样的效果不正和可口可乐一模一样？

【旁白／文案】
学校有鬼，
晚自习一律取消。

联考命题老师，
遭外星人绑架。

怪兽攻击学校，
紧急宣布停课。

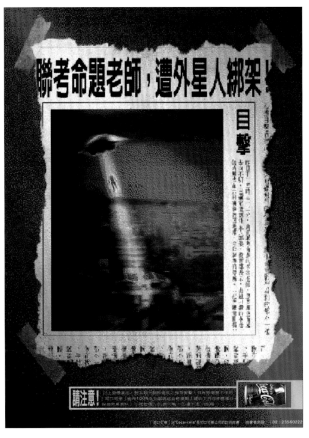

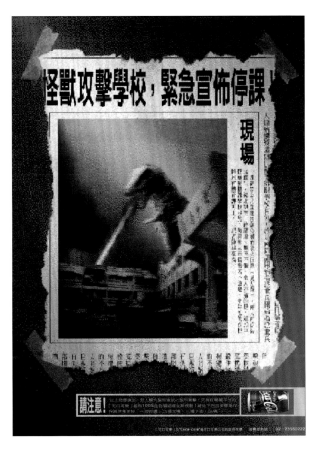

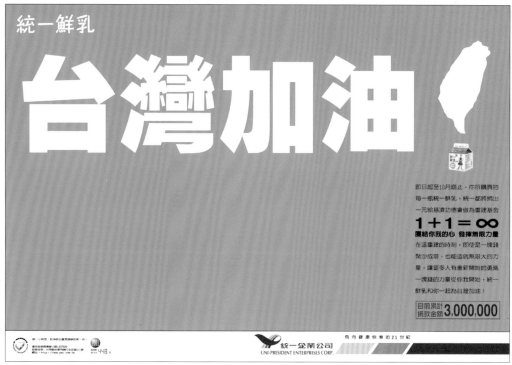

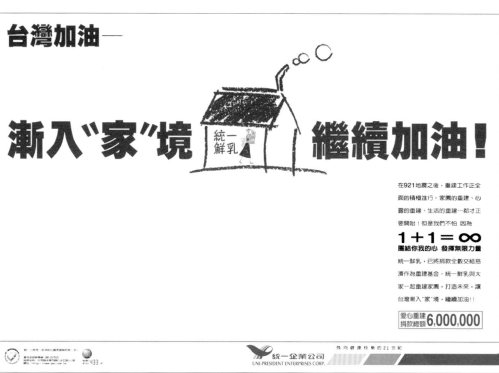

● 台湾加油篇／渐入"家"境篇

产品名：统一鲜乳
文案：吴美佳
插图：黄丽贞
创意总监：李曙初
美术指导：姜政仁
广告主：统一企业公司

【广告创作要旨】

以关怀社会的角度为出发点，鼓励消费者以行动
支持 921 震灾地区灾民重建家园。

【旁白／文案】

统一鲜乳，台湾加油！
1＋1＝无限大，团结你我的心，发挥无限力量。
渐入"家"境，继续加油！
1＋1＝无限大，团结你我的心，发挥无限力量。

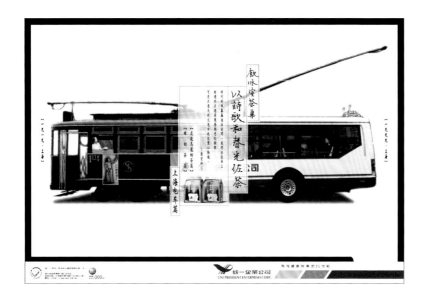

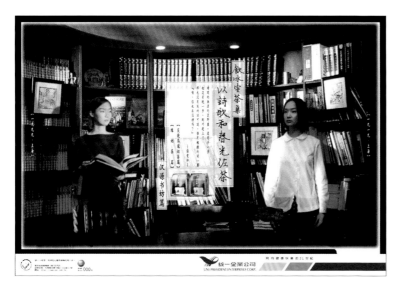

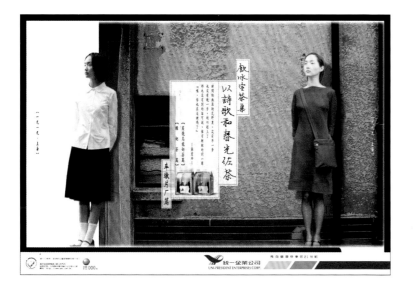

电车篇／书局篇／相遇篇

产品名：统一饮冰室茶集
文案：吴美佳
插图：黄丽贞
创意总监：张永昇
美术指导：姜政仁
广告主：统一企业公司
广告代理商：国华广告事业股份有限公司

【广告创作要旨】
联结产品与五四运动，以知名作家张爱玲为代表，选择其生活的城市上海为背景，营造出新与旧在时间上交错的美感，同时也为商品独有的文人特性下了完美的注解。

【旁白／文案】
以诗歌和春光佐茶 饮冰室茶集
时间的无涯的荒野里，没有早一步也没有晚一步，刚巧赶上了，那也没有别的话好说，惟有轻轻地问一声："噢，你也在这里吗？"
时代的车轰轰地往前开。我们坐在车上，经过的不过是几条熟悉的街衢，可是在漫天的火光中也自惊心动魄。

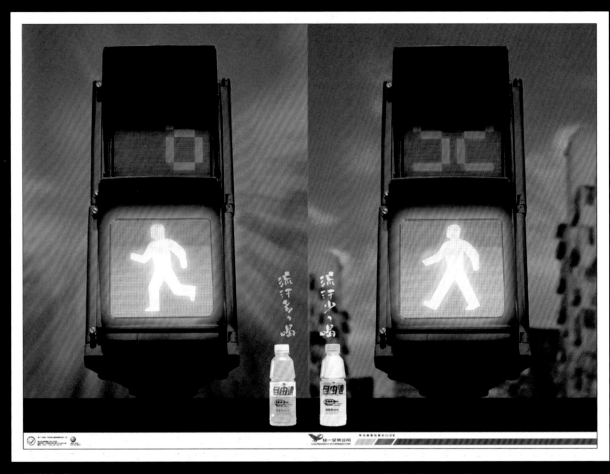

● 红绿灯篇

产品名：统一自由适
文案：吴心怡
创意总监：吴心怡
美术指导：陈威宏　陈俊宏
广告主：统一企业
广告代理商：奥美广告有限公司

【广告创作要旨】
应用台北市新的行人灯志中"快步跑"和"慢慢走"图型，对比激烈运动和温和运动，教育"不同的流汗量饮用不同(轻量级/重量级)运动饮料"的分级概念，并与消费者生活巧妙地结合。

● 萧邦篇／西蒙波娃篇／雪莱篇／达文西篇

产品名：统一左岸咖啡
文案：吴心怡
创意总监：吴心怡
美术指导：陈俊宏
广告主：统一企业
广告代理商：奥美广告有限公司

【广告创作要旨】
运用过去的艺术家与现代人似有若无的对话，仿佛回味过去，也仿佛呢喃现在，一系列的对话呈现左岸人文艺术深层气质。

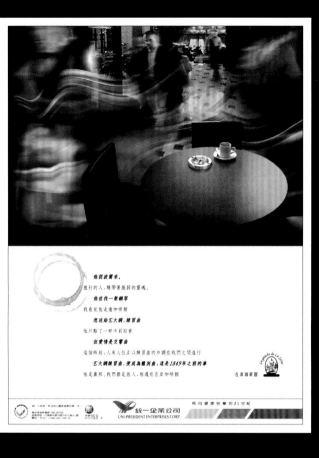

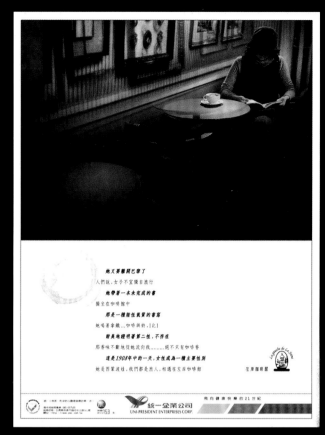

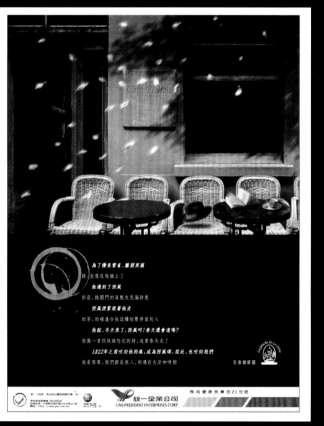

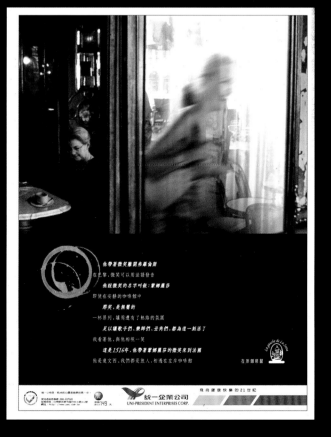

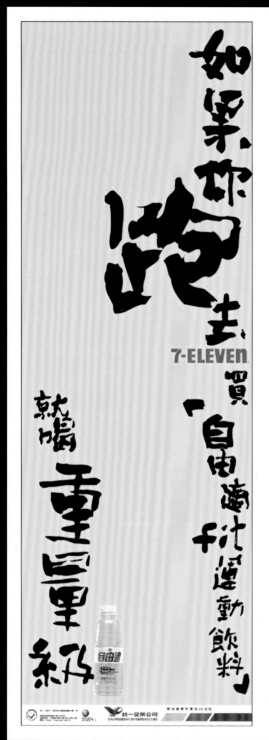

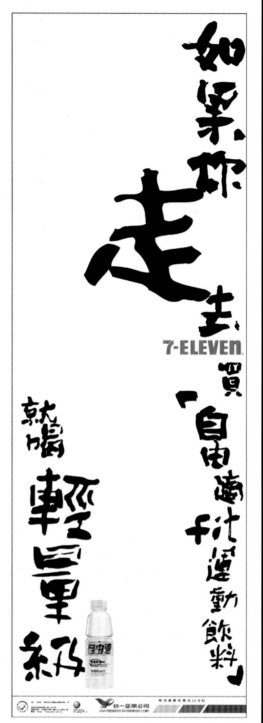

● **7-11 篇**

产品名: 统一自由适
文案: 吴心怡
创意总监: 吴心怡
美术指导: 陈俊宏
广告主: 统一企业
广告代理商: 奥美广告有限公司

【广告创作要旨】

利用跑步去 7-11 流汗多与走路去 7-11 流汗少的对比，教育"应视流汗多寡饮用不同（轻量级／重量级）适用饮料"的分级概念，并与通路巧妙结合。

各种运动篇

产品名：统一自由适
文案：吴心怡
创意总监：吴心怡
美术指导：陈威宏　邱勤雅
广告主：统一企业
广告代理商：奥美广告有限公司

【广告创作要旨】
将多种不同运动分为轻量级和重量级即分
级举例。教育"不同运动后应视流汗多寡
饮用不同（轻量级／重量级）运动饮料"的
分级概念。

游击篇

产品名：统一自由适
文案：吴心怡
创意总监：吴心怡
美术指导：陈威宏
广告主：统一企业
广告代理商：奥美广告有限公司

【广告创作要旨】
巧妙运用刊登当天的头条新闻图片，与
时事结合，举例教育"不同的运动后应饮
用不同运动饮料（轻量级／重量级）"的
分类概念。

● 八卦篇／Kiss 篇

产品名：统一乳果在一起
文案：阙敬育
创意总监：吴佳蓉
美术指导：陈鸿刚
广告主：统一企业
广告代理商：奥美广告

【广告创作要旨】
以电视广告中的主角——奶哥及桃妹相拥亲吻的画面，强化"如果在一起"年轻八卦的印象，引起目标族群的注意及喜爱。

多喝水开始冒泡泡。

藍莓、雙蘋・微氣泡多喝水

● 冒泡泡篇
产品名：微气泡多喝水
文案：詹正德
创意总监：李永喆
美术指导：沈雅萍　陈宜伶
广告主：味丹企业
广告代理商：奥美广告有限公司

【广告创作要旨】
利用水族箱冒泡泡的视觉，传达多喝水推出一个加了微气泡的新商品。

维记朱古力奶，
加咗DHA，
促進孩子腦部發育。

維記牛奶

● 华尔街日报篇
产品名：维记朱古力奶
文案：周淑仪　林文凯
电脑绘图：Joe Chan
摄影：李华源
创意总监：李振忠
美术指导：阮佩樱　林健康
广告主：九龙维记牛奶
广告代理商：博达广告

● 银像奖

Penfold's 葡萄酒系列

广告代理商：澳洲雪梨 DDB Needham 广告公司

【广告创作要旨】

与夫妇在浴室，或与情人在堤边，都富有浪漫情调，此时此刻饮用 Penfold 葡萄酒都十分相宜。

BEIJING'S BITTER.

Cheers. Celebrate the next seven years or so with the new look Sydney Bitter.

Friday, September 24, 1993

● 银像奖

Sidney Bitter 啤酒

广告代理商：澳洲上奇广告公司

【广告创作要旨】

藉由品名 "Bitter" 作文章，谓此种啤酒未来不对中国大陆销
售，因此也可说是 "BeiJing's Bitter"。

天然純正 來自樹頂

不加糖份・不含防腐劑・不含人造色素

● 银像奖

Getz Bros.& Co：苹果纯汁篇
创意指导：Jethro Chan
艺术指导：Albert Poon
文案：Jethro Chan
广告主：Getz Bros & Co H.K
广告代理商：Saatchi & Saatchi H.K./Hong Kong

天然純正 來自樹頂

不加糖份・不含防腐劑・不含人造色素

Product of the U.S.A.

天然純正 來自樹頂

不加糖份・不含防腐劑・不含人造色素

Product of the U.S.A.
吉時兄弟有限公司

● 银像奖

麦斯威尔咖啡：门神篇

创意指导: Violet Wang
艺术指导: David Tang
文案: Jack Fang
广告主: Premier Food Grp
广告代理商: Ogilvy & Mather Taiwan

MORE LIKE COCONUT WITH ICE CREAM
THAN ICE CREAM WITH COCONUT.

kowloon Dairy：椰子篇／榴梿篇 ／木瓜篇
创意指导: Philip Marchington/Paul Richardson
文案: Rebecca Ferrier
广告主: Kowloon Dairy
广告代理商: Bates H.K./Hong Kong

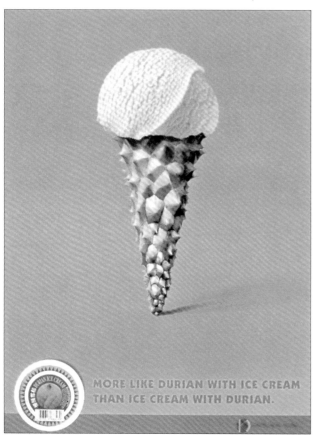

MORE LIKE DURIAN WITH ICE CREAM
THAN ICE CREAM WITH DURIAN.

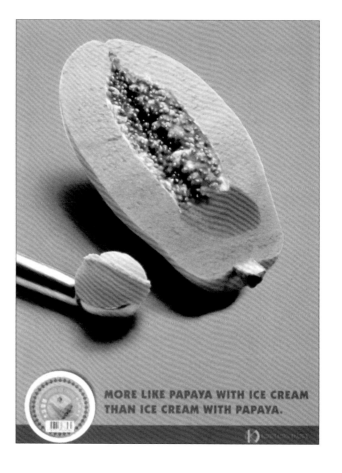

MORE LIKE PAPAYA WITH ICE CREAM
THAN ICE CREAM WITH PAPAYA.

银像奖
kowloon Dairy：椰子篇／榴梿篇 ／木瓜篇
创意指导: Philip Marchington/Paul Richardson

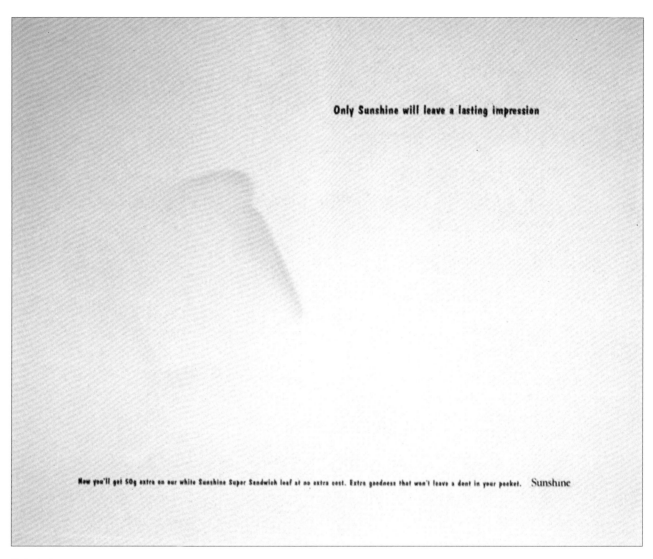

Only Sunshine will leave a lasting impression

Now you'll get 50g extra on our white Sunshine Super Sandwich loaf at no extra cost. Extra goodness that won't leave a dent in your pocket.　Sunshine

● 银像奖

阳光篇

创意指导: Manfred Knuth
艺术指导: M Chew Weng Mun/David Sin
文案: Melanie Tong/Leong Kwan Pheng
广告主: Quality Bakers
广告代理商: Ogilvy & Mather/Malaysia

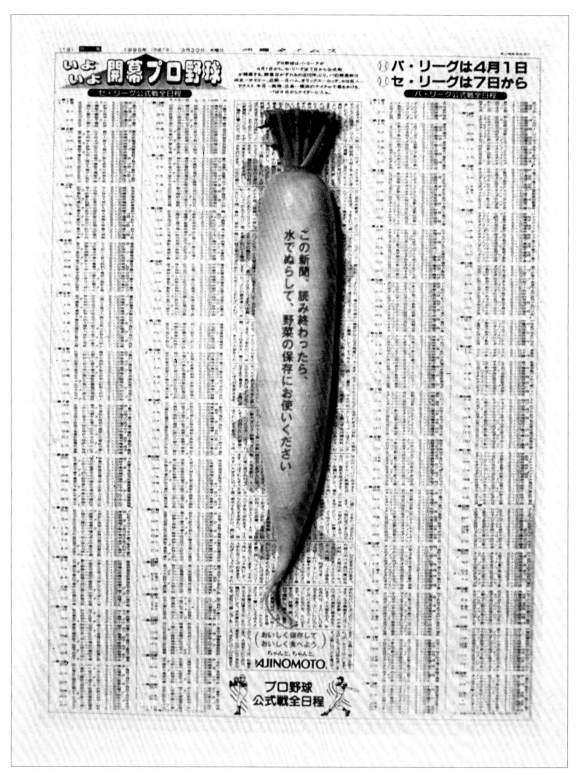

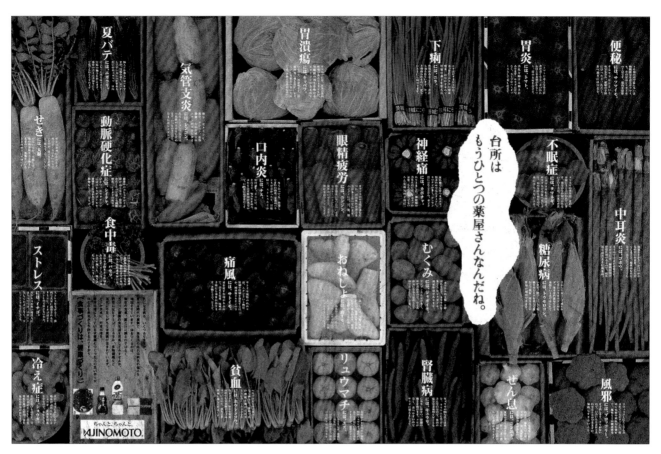

● Gold

Ajinomoto Seasonings Visit Your Local Pharmacy

Product/Service Advertised: seasonings
Creative Director: Kenichi Yatani/Etsufumi Umeda
Art Drector: Takanobu Nakui/Yaihei Ohkura
Copywrite: Yuriko Gotoh
Agency: Dentsu Inc.(Tokyo,Japan)
Advertiser: Ajinomoto Co.,inc.

月 的 陰 晴 圓 缺

月半彎

月 全 蝕

聖安娜餅屋
SAINT HONORE CAKE SHOP LTD
超越傳統

以後

以前

偉嘉™低卡路里營養貓糧，超重貓適用。

想貓兒有更高表現？偉嘉™低卡路里營養貓糧，含有適量蛋白質，豐富維他命和
礦物質，令貓兒健康，狀態更fit！此產品只供備有藥方者，詳情請向獸醫查詢。

whiskas

● Silver

Effem-Scratches

Product/service Advertised: Cat Food
Art Director: kenneth Chan
Copywriter: Andrea khou/Loanne Lai
Agency: DMB & B(Hong Kong)
Advertiser: Effem Food-whiskas

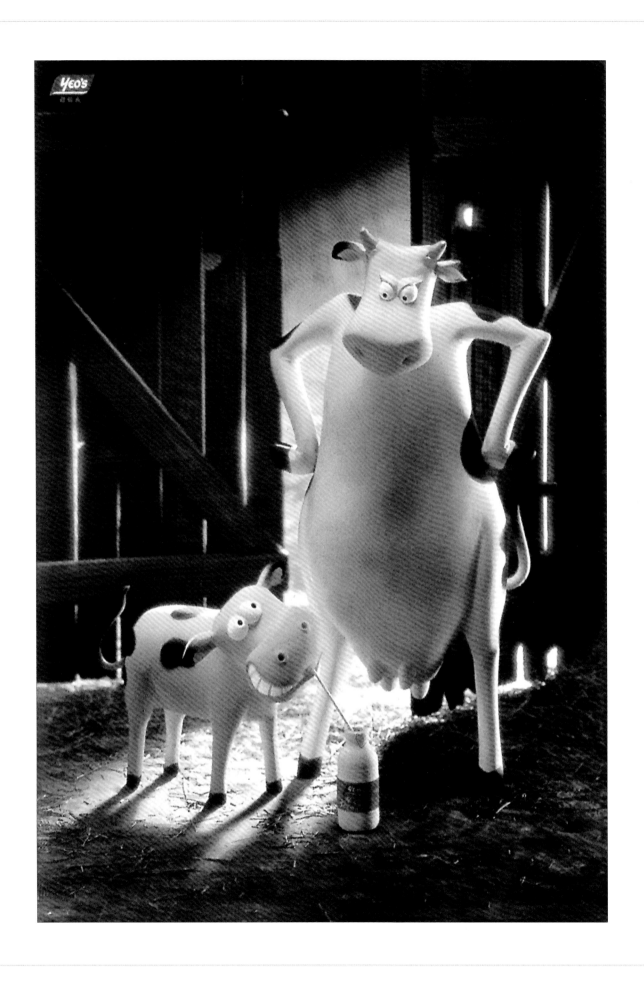

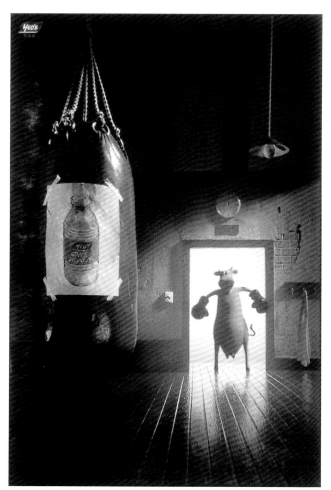 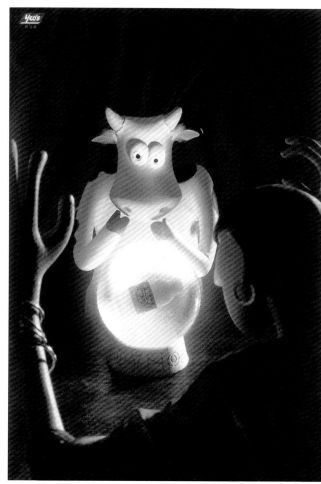

● Gold

Yeo Hiap Seng–Barn/Boxer/Crystal Ball

Product /Service Advertised: Yeo Hiap Seng
Creative Director: David Droga
Art Director: Edmund Choe
Copywriter: Jagdish Ramakrishnan
Agency: Saatchi & Saatchi Advertising (singapore)
Advertiser: yeo Hiap Seng

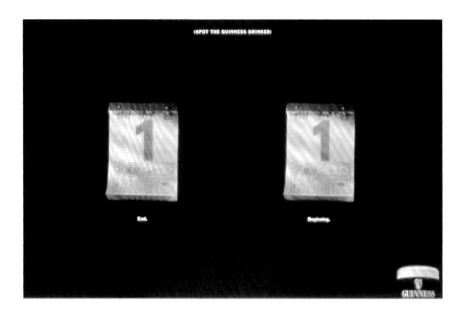

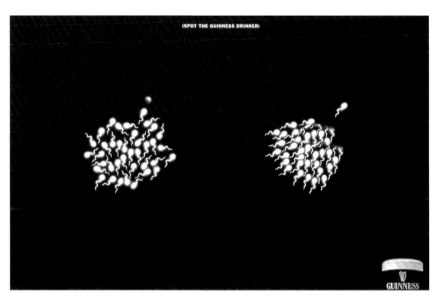

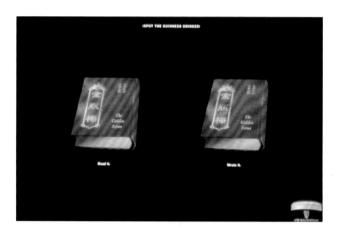
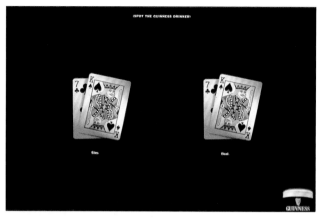
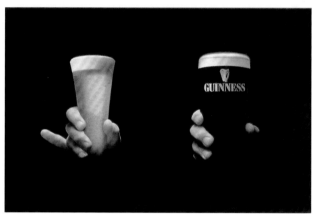
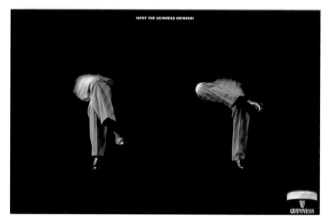

● Silver

Guinness-Finger/Legs/Cards/Sperm/Golden Lotus/Calendar

Product/Service Advertised: Guinness
Creative Director: Neil French
Art Director: Suthisak/Philip Marchington
Copywtiter: Neil French/Kevin Geeves/Al jackson/Kasey
Lin/Steve Elrick
Agency: Ogilvy & Mather Asia Pacific (singapore)
Advertiser: Guinness

搾りきったレモン。
女性2人に1人の、将来の骨の姿です。

たとえば、体重50kgの人のカルシウムは、約1kg。
その99%は骨に、1%は血液などにあります。その働きは、
筋肉の収縮、脳からの情報伝達、血液の凝固など、からだに欠かせないものです。
カルシウムは体内でつくることができないため、たえず、食物で補給するしかありません。
この補給を長年怠ると、骨がスカスカになり、骨粗しょう症になりかねません。
現在50才以下の女性の2人に1人がこの骨粗しょう症にかかっています。
そうならないためには、毎日最低600mgのカルシウムをとること。
とくに骨が急速に成長するハイティーンの頃は、700〜800mgは必要です。
牛乳ならコップ1杯で、カルシウム200mg。1日3杯は牛乳をのむことをおすすめします。
あなたの将来の骨は、いまなら救えます。

牛乳普及協会　都道府県牛乳普及協会

飲料など牛乳にも配慮を心がけし、ご理解をおねがいしております。

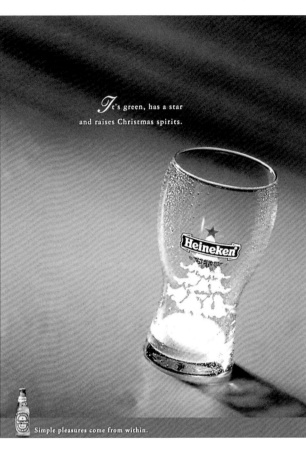

It's green, has a star and raises Christmas spirits.

Heineken

Simple pleasures come from within.

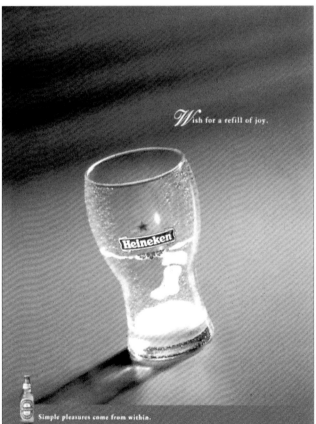

Wish for a refill of joy.

Heineken

Simple pleasures come from within.

Bronze

Robust Purified Water-purified Water

Product/Service Advertised: Robust Purified water
Creative Director: Philip Li
Art Director: Lea Chan
Copywiter: Philip Li/Shally Lee
Agency: Saatchi & Saatchi Advertisir (China)
Advertiser: Guangdong Nowadays(Group) Co.

Bronze

Heineken-Christmas Tree/Christmas Stocking/Santa Claus

Product/Service Advertised: Christmas Campaign Ad
Creative Director: Lris Lo /Chan Mar Chung
Art Director: Eugene Tsoh/Sally Chu
Copywriter: David Alberts/Ronnie Yeung
Agency: Bates (Hong Kong)
Advertiser: Heineken

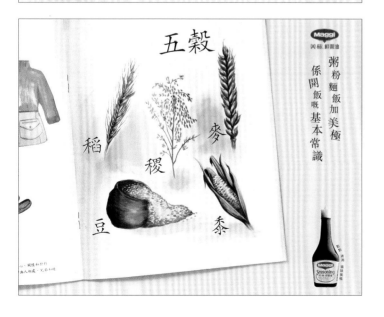

Finalist

Gambling Paper/Animal Signs/Children's Book

Planning: Wilman Ha / Loretta Lee
Instructor: James Lau
Designer: Cheung Chi Biu
Copywriter: Irene Tse/Shirley Wong / Helen Chan
Photography/Sketch: Keith Yip
AD Agency: McCann-Erickson Guangming Ltd
Media publicatins: Eat & Travel Weekly

● Bronze

Clorets Optimints "Ice" Campaign

-Ice Cream /Freezer/Ice Cube

Art Director: Alex Beuchel
Copywriter: Sasalak Attamakulsri
Photographer: Eric Chocat
Agency: Bates, Thailand
Advertiser: Clorets/Warner Lambert, Thailand

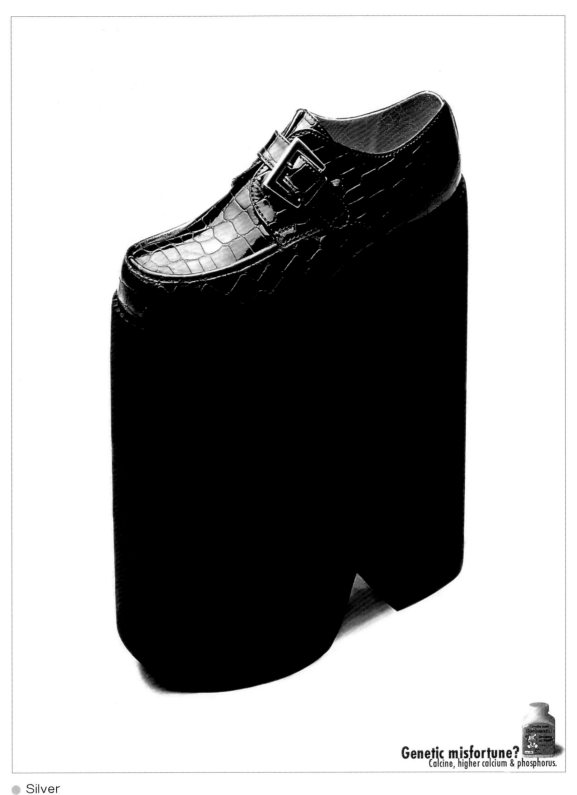

Genetic misfortune?
Calcine, higher calcium & phosphorus.

● Silver

Skyline-Men's High-Heel

Media Publications: Newspaper
Designer: Ms. Pachaya Rungrueng
Copywriter: Mr.Suthisak Sucharittanonta
Photography/Sketch: Pho Club
Advertiser: Skyline Unity Co.,Ltd
AD Agency: BBDO Thailand Ltd

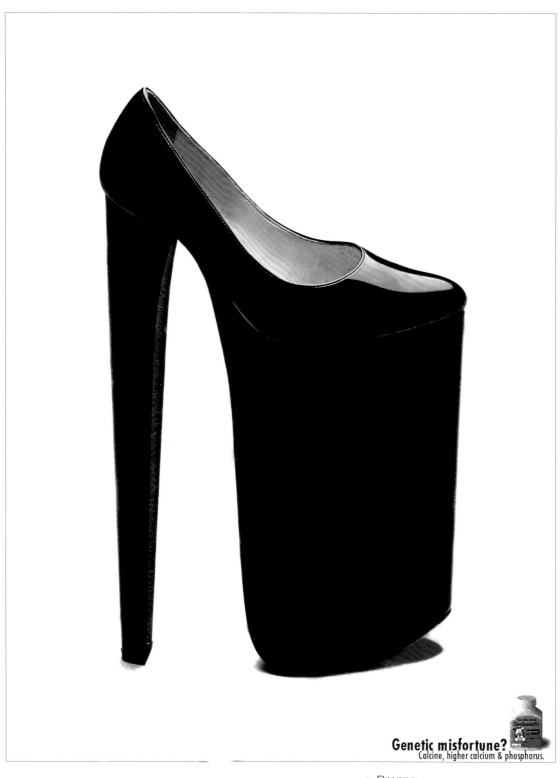

Genetic misfortune?
Calcine, higher calcium & phosphorus.

● Bronze

Skyline-Ladies, High-Heel

Art Director: Pachaya Rungrueng
Copywriter: Suthisak
Sucharittanonta
Photographer: Pho Club
Agency: BBDO,Thailand
Advertisr: Skyline Unity Co.

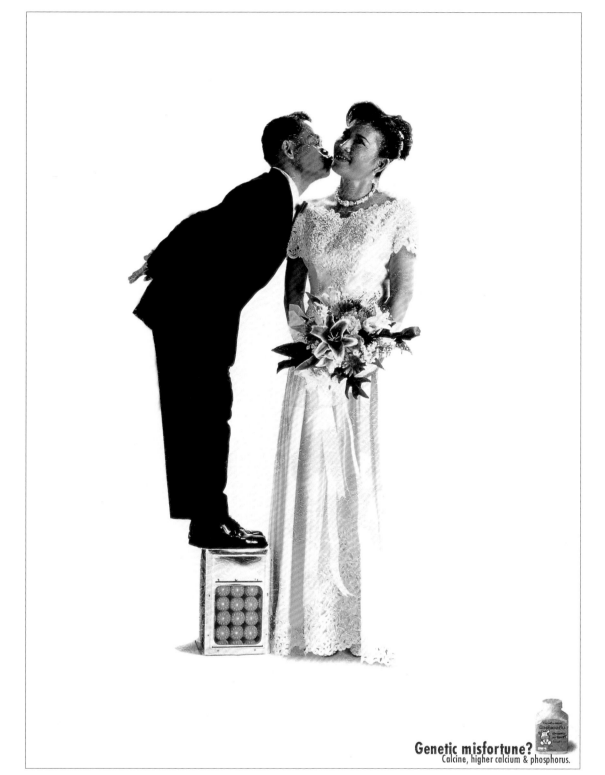

Genetic misfortune?
Calcine, higher calcium & phosphorus.

● Finalist

Skyline-Kiss

Media publications: Newspaper
Designer: Ms.Pachaya Rungrueng
Copywriter: Mr.Suthisak
Sucharittanonta
Photography/Sketch: Pho Club
Advertiser: Skyline Unity Co., Ltd
AD Agency: BBDO Thailand Ltd

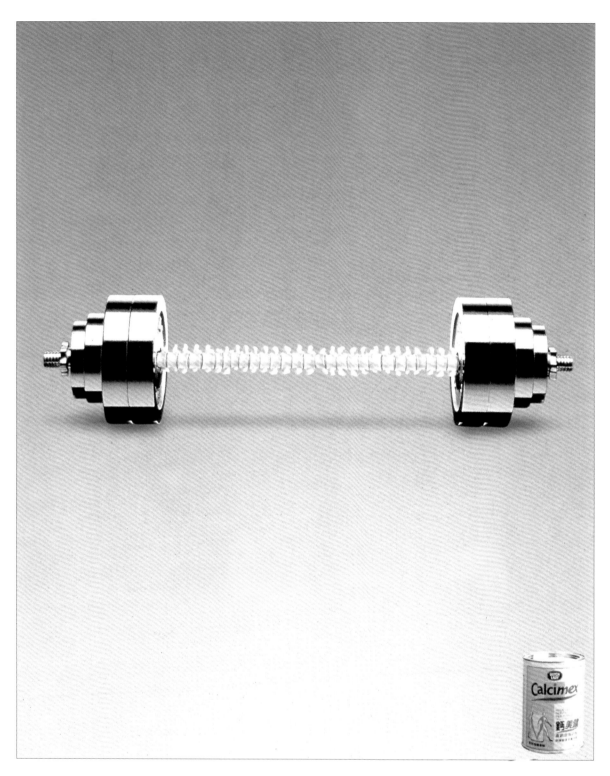

Silver

Friesland Bar-ring

Media Publications: Eastern Weekly Magazine
Planning: Rita Yip
Instructor: Spencer Wong
Designer: Edmond Lui,Chris Yung
Copywriter: Frankie Fung, Joanne Lui
Advertiser: Friesland
AD Agency: Foote,Cone & Belding Ltd

● Finalist

Smith Kline Beecham Healthy Drink

-Fire Dragon / Monkey God / Man in Pot

Art Director: Terence Tan
Copywriter: Lim Sau Hoong
Agency: O & M, Singapore
Advertiser: Smith Kline Beecham(Eno)

Silver

Hient Complan-Mama Bear
Creative Director: Yayah
Art Director: Gokul
Copywriter: Dinodia Picluic Agency
Advertiser: Hient, India
Agency: Chaitra Leo Burnett,India

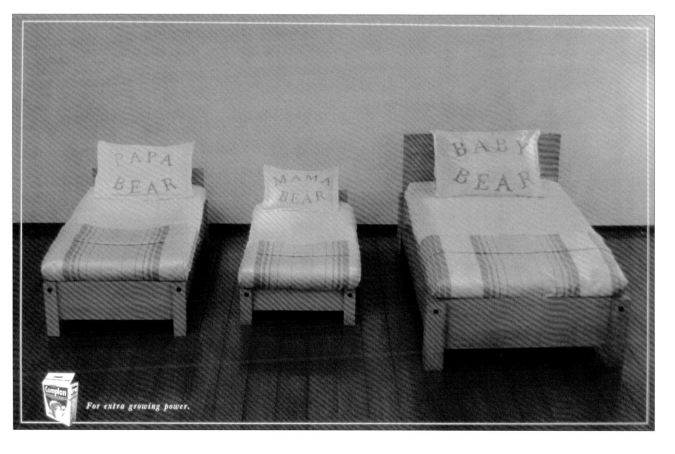

Finalist

Coke-Football

Creative Director: Sridhar
Art Director: Aggie
Copywriter: Ajir Palei
Advertiser: Coca Cola
Agency: Chaitra Leo Burnett,India

Finalist

Coke-Barcode

Creative Director: Sridhar
Art Director: Aggie
Copywriter: Ajir Palei
Advertiser: Coca Cola
Agency: Chaitra Leo Burnett,Bombay India

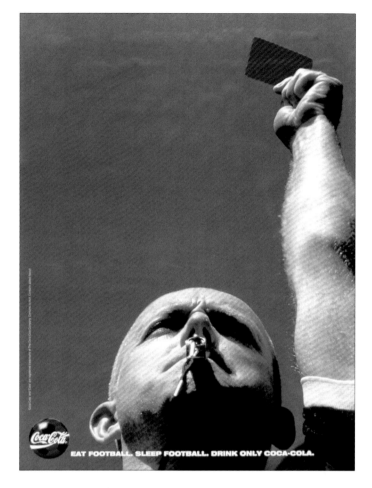

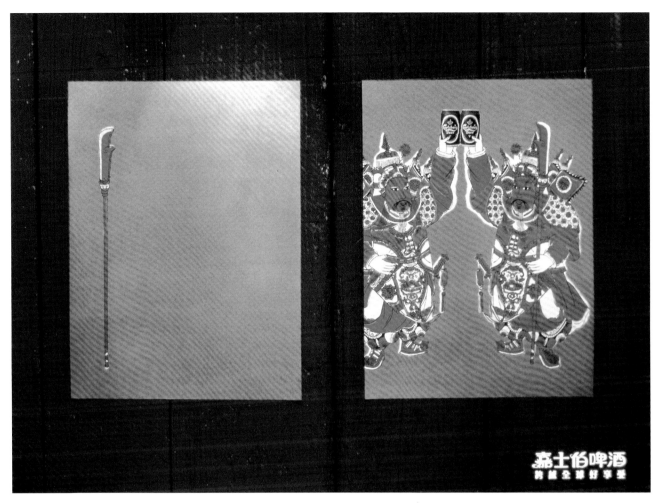

Bronze

CarlsbergBeer–Door Gods
Creative Director: Ruth Lee/Andy Chan
Art Director: Fu Wai Yee
AD Agency Leo Burnett Ltd.,Hong Kong
Advertiser: Carlsberg

● Silver

Ceylon Brewery Beer - Zebra/ Wild / The Pub
Art Director: Dali Meskam
Copywrite: Chris Kyme
Advertise: Ceylon Brewery Ltd.
Agency: Foote,Cone & Belding, Singapore

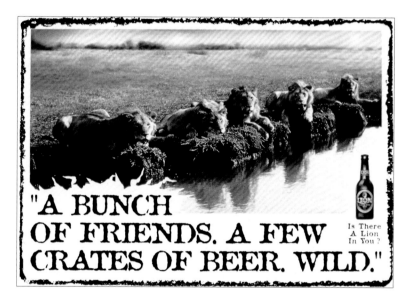

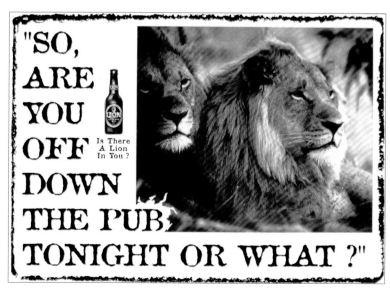

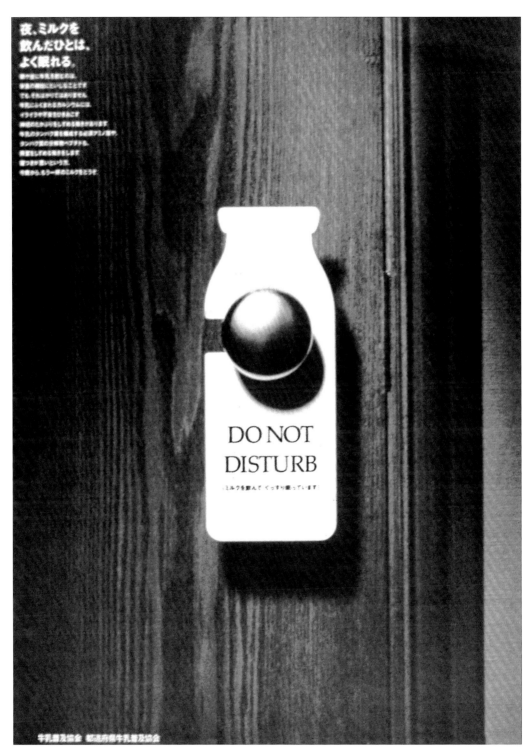

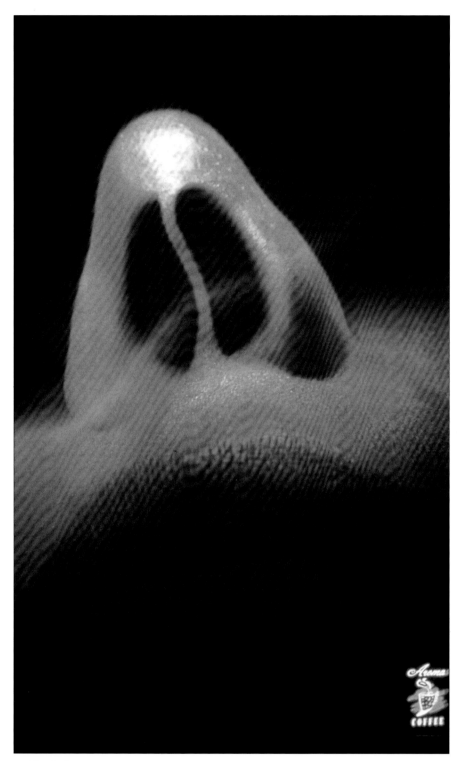

● Finalist

Aromas Coffee-Nose

Creative Director: Gary Tranter/Matthew Cullen
Art Director: Mark Carolan
Production Manager: Tan Keng Seng
Copywriter: Justin White
Photographer: Roy Cheong
Advertiser: Aromas Coffee
Agency: Batey Ads Singapore

● Finalist

Complan–Extra Growing Power

Mumbai,Inda
Creative Director: Agnello Dias
Art Director: B Ramnathkar
Production Manager: S Range
Designer: B Ramnathkar
Copywriter: Agnello Dias
Photographer Studio: Shekhar Supari
Advertiser: Heinz India
Agency: Chaitra Leo Bunett

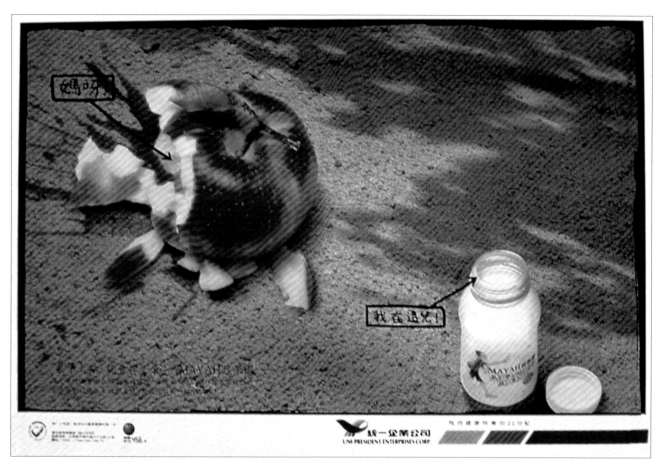

Mayah Vegetable Garden-Apple/Bitter Gourd
Planner: Daniel Lee/Tammy Hsu/ST Fan
Creative Director: Julianne Wu/Judy Tao
Art Director: A-wei chen
Copywriter: Lee Lee
Advertiser: president Co.
Agency: Ogilvy & Mather,Taiwan

● Sliver

Slolichnaya Vodka-The Truth

Pianner: John Woodward
Creative Director: Nick Souter
Art Director: Steve Back
Production Manager: Jo Linden
Copywriter: Mark collis
Photogarpher Studio: allan Myles Photogarphy
Photographer: Allan Myles
Advertiser: United Distiller Vintners
Agency: Leo Bunett Connaghan & May(Australia)

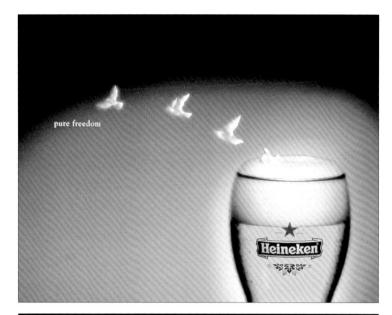

● Finalist

Heineken Beer-Bird/Wing/Plane

Creative Director: Sandy Higgins/Victor
Kwan/Richard Tunbridge
Art Director: Victor Kwan
Designer: Rual Davadilla
Illustrator: Rual Davadilla
Copywriter: Richard Tunbridge
Photographer Studio: Halim Photography
Photographer: Jen Halim
Advertiser: Heineken Hong Kong Ltd
Agency: Grey Advertising HK Ltd

● Silver

Wyeth Corporate-A Hug At 5 Can Still Be Felt At 50

Planner: Connie Joseph/Long Yun Siang/david Mitchell
Creative Director: Ali Mohamed/Yasmin Ahmad
Art Director: Henny Yap
Production Manager: Danny Loke/ Jimmy Ong
Copywriter: Jovian Lee/Bhavanl Rajaratnam
Advertiser: Wyeth
Agency: Leo Burnett Advertising Sdn Bhd (Malaysia)

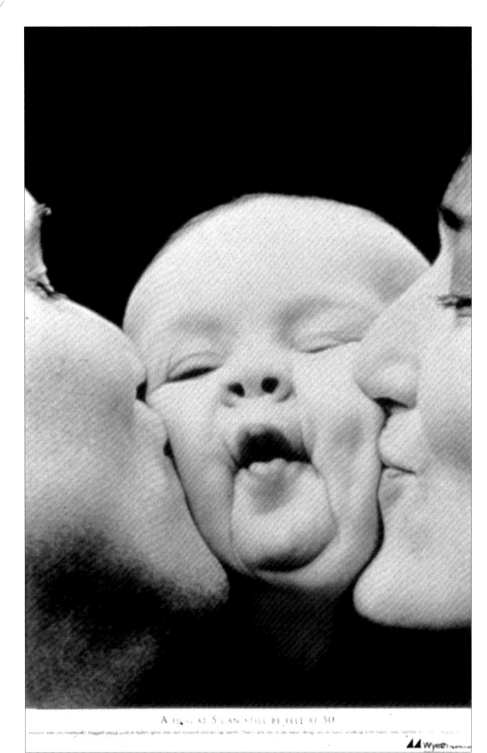

Finalist

Wyeth Corportate-From the people who started expity detes,a word about unending love.

Planner: Connie Joseph/Long Yun Siang/David Mitchell
Creative Director: Ali Mohmed/Yasmin Ahmad
Art Director: Henry Yap Ahmad
Production Manager: Danny Loke/Jimmy Ong
Copywriter: Jovian Lee/Bhavani Rajaratnam
Advertiser: Wyeth
Agency: Leo Burnett
Advertising Sdn Bhd (Malaysia)

Brand's Birds Nest-Staircase
Creative Director: Kenneth Kuo
Art Director: Kenneth Kuo
Copywriter: Kenneth Kuo
Advertisr: Cerebos
Agency: McCann-Erickson Taiwan

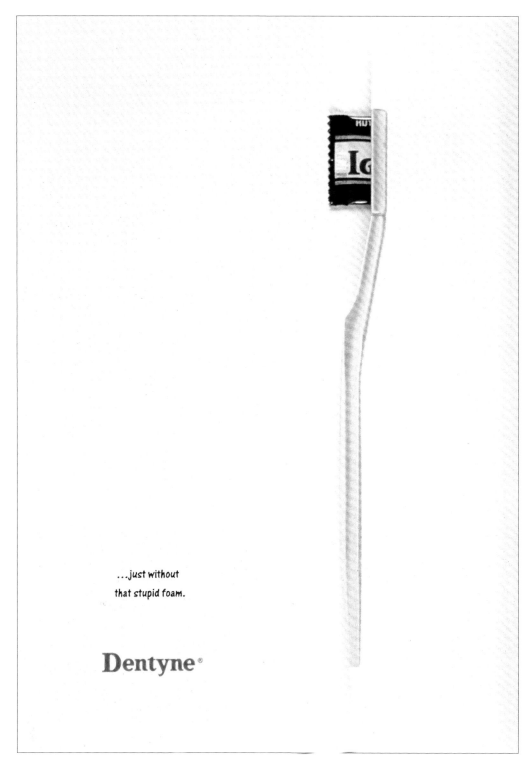

...just without
that stupid foam.

Dentyne®

● Finalist

Dentyne-Gum Brush

Creative Director: Ales Beuchel
Art Director: Alex Beuchel
Copywriter: Kingrak Ingkawat/Alex Beuchel
Photographer: Eric Chocat
Advertiser: Warner-Lambert(Thailand)
Agency: Bates Thailand

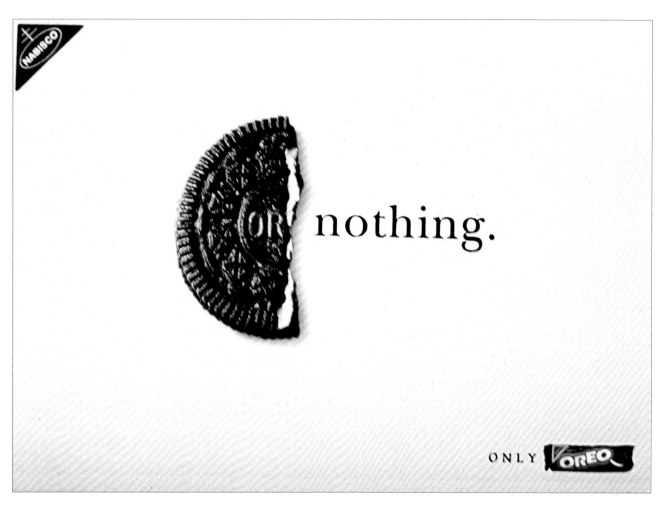

● Bronze

Oreo-Or Nothing

Creative Director: Kelvin Koh/Wilton Boey
Art Director: Kelvin Koh
Production Manager: Wang He Min
Designer: Daisy Zheng
Copywriter: Wilton Boey
Photographer Studio: In Mind Studio
Photographer: Larry Wu
Advertiser: Nabisco,china
Agency: FCB-Megacom,shanghai

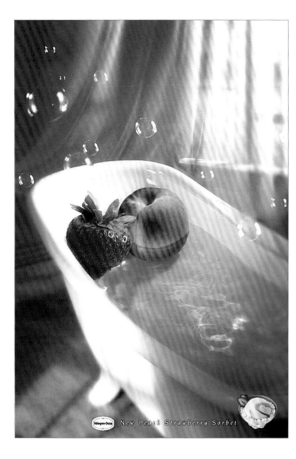

Bed/Beach/Bathroom

Name of Product/Service: Haagen Dazs strawberry Theme Products
Planner(s): Michael Tsang,Sam Ho,Karina Lee
Art Director(s): Amy Koo
Designer(s): Amy Koo
Copywriter(s): Adrian Lam
Advertiser: Haagen Dazs
Agency:　Euro RSCG Partnership HK

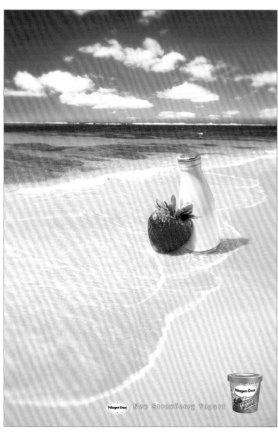

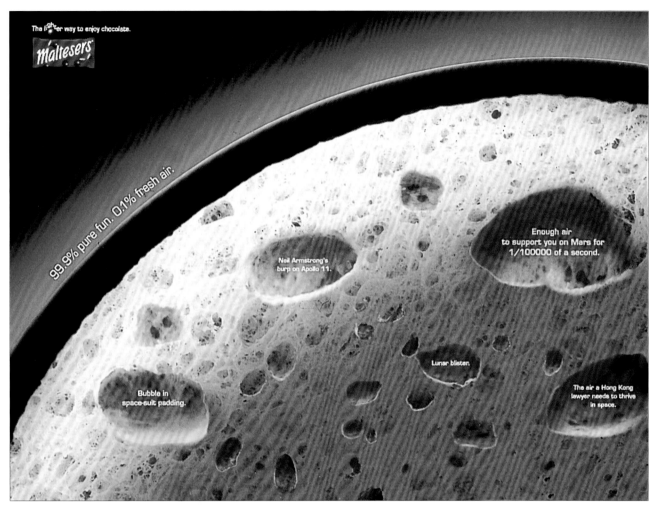

● **Space**

Name of Product/Service: Maltesers
Planner(s): Tak Chi Lee
Art Director(s): Perry Goh/Bebemona Yim
Designer(s): Jackey Chan
Copywriter(s): Francis Cleetus
Advertiser: Mars
Agency: D'Arcy Masius Benton & Bowles(Hong Kong) Ltd.

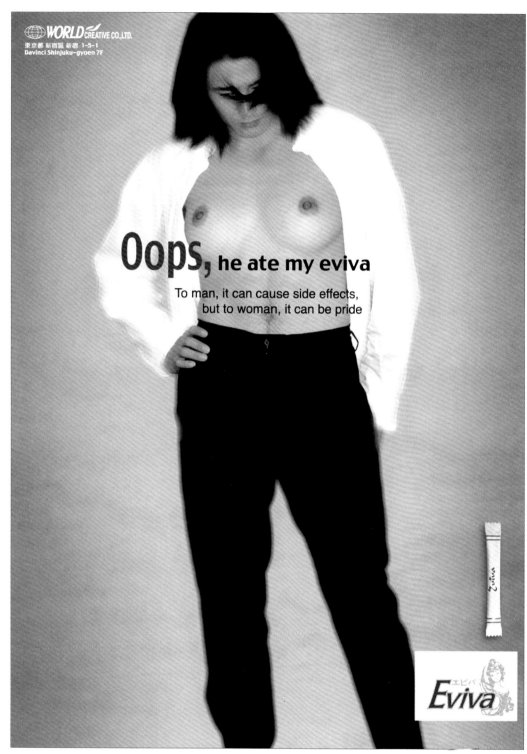

● **A Man With Breasts**
Name of Product/Service: Eviva
Entrant: Intermaxadcom
Agency: Intermaxadcom
Planner(s): Ahn,Woo Rock
Art Director: Ha,Jeong Wook
Designer: Yoo,Young Il
Copywriters: Lee,Ji In
Advertiser: World Creative Co.Ltd.

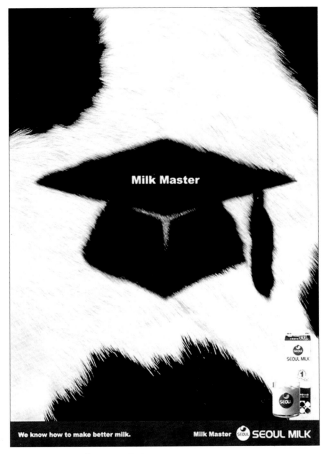

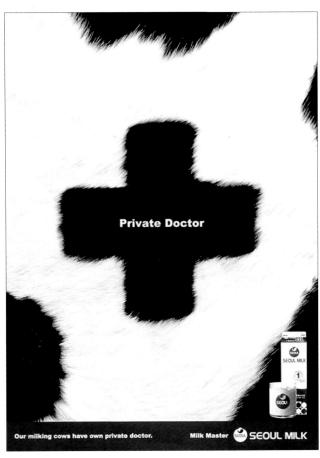

● **Milk Master/Private Dotor**

Name of Product/Service: Seoul Milk
Designer(s): Ki Hyeok Eom,In Kyoum Kim,Eun Son Jin
Copywriter(s): Wook Hyun Kim
Company: Cheil Communications Inc.

This is a bean. We cut it in half
so that you can see the inside.
Can you see that this bean is
genetically modified or not?

Whether this bean is genetically modified or not, whether genetic modification is harmful or not,
you don't have to worry about. Leave it to Pulmuone. Don't worry and choose Pulmuone.
Pulmuone sets you free from worries because we never use genetically modified beans.

[Think differently, and make it right]

Bean

Name of Product/Service: Pulmuone
Creative Director(s): Woong Hyun Park
Designer(s): Young Hwa Moon,Min Young Lee, Giu Tae Kim
Copywriter(s): Won Heung Lee,Young Min Cho
Signatur of person making entry: Tae Hyung Kim
Name of person making entry: Tae Hyung Kim
Company: Cheil Communications Inc.

Very very delicious ketchup.

● **Finger**

Name of Product/Service: UFC Ketchup
Planner(s): Ladarat Charoenpinijkarn
Art Director(s): Vancelee Teng
Production Manager(s) Piyachat Cholasap
Copywriter(s): Vance Teng / Sirirut Angkasupornkul
Advertiser: Universal Food Co.,Ltd.
Agency: Lowe Lintas & Partners Bangkok

Mosquito

Name of Product/Service: UFC Ketchup
Planner(s): Ladarat Charoenpinijkarn
Art Director(s): Vancelee Teng
Copywriter(s): Vancelee Teng/Sirirut Angkasupornkul
Advertiser: Universal Food Co., Ltd.
Agency: Lowe Lintas & Partners Bangkok

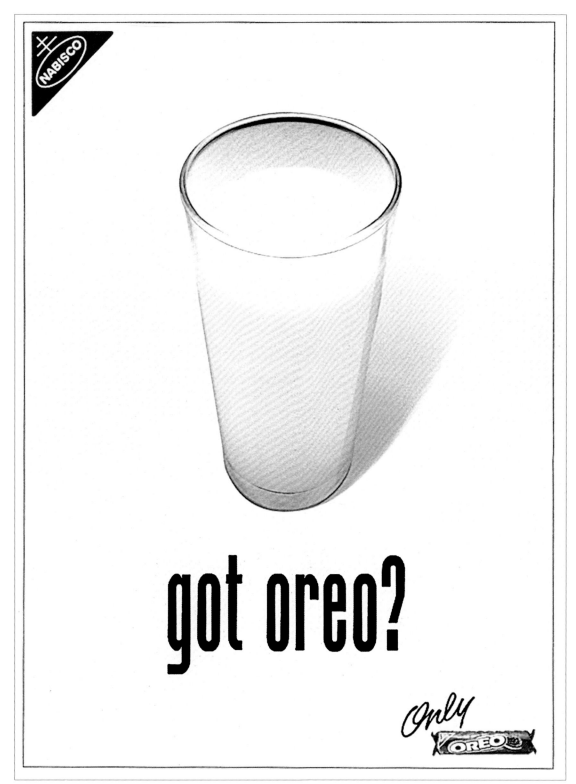

亚
太
奖

第十一届时报广告

● **Got Oreo?**

Name of Product/Service: Oreo
Art Director(s): Wei Dong
Designer(s): Tian Min
Copywriter(s): Wilton Boey
Advertiser: Nabisco China
Agency: Megacom Advertising Ltd

HUNGRY? WHY WAIT!

● **Footprints**
Name of Product/Service: Snickers
Creative Director(s): Eddie Wong /Tina Chen
Art Director(s): Eddie Wong/Leo He
Copywriter(s): Tina Chen
Advertiser: Mars Confectionary
Agency: D'Arcy Beijing

● **Keep Walking**
 Name of Product/Service: Johnnie Walker
 Planner(s): makofo Nakada
 Art Director(s): Isao Mochizuki
 Designer(s): N/A
 Copywriter(s): Atsuko Aono
 Advertiser: Uardine Wines and Spirits
 Agency: beacon communications K.K.

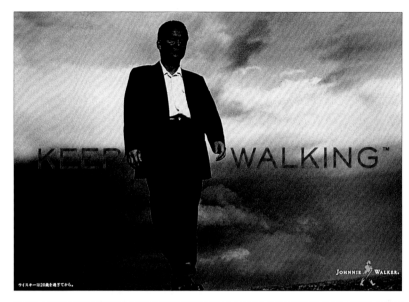

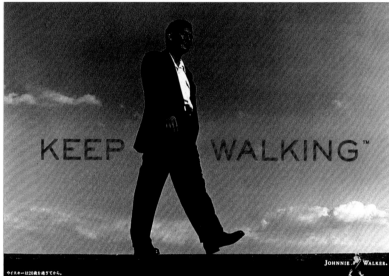

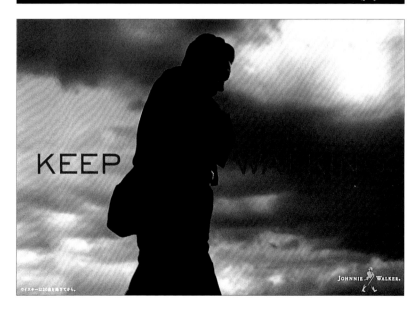

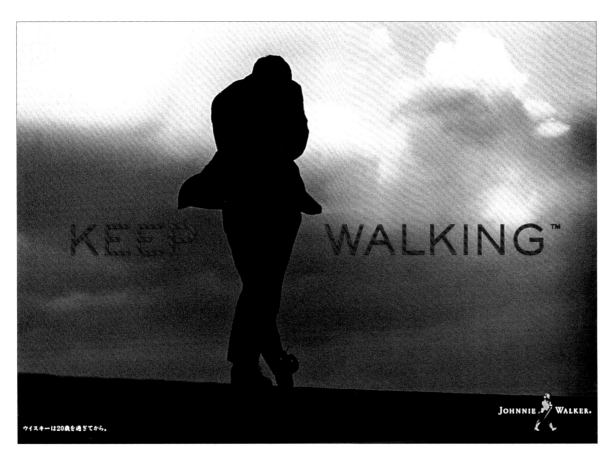

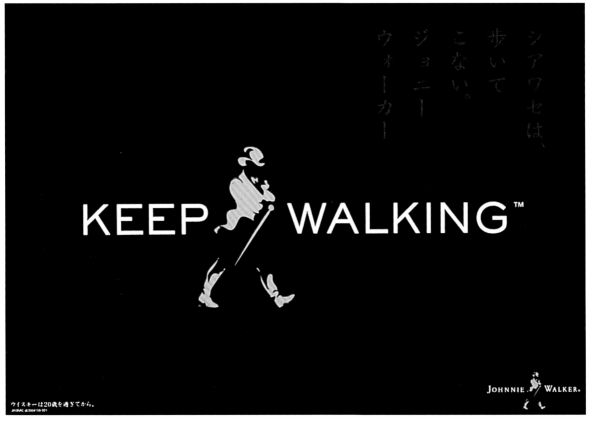

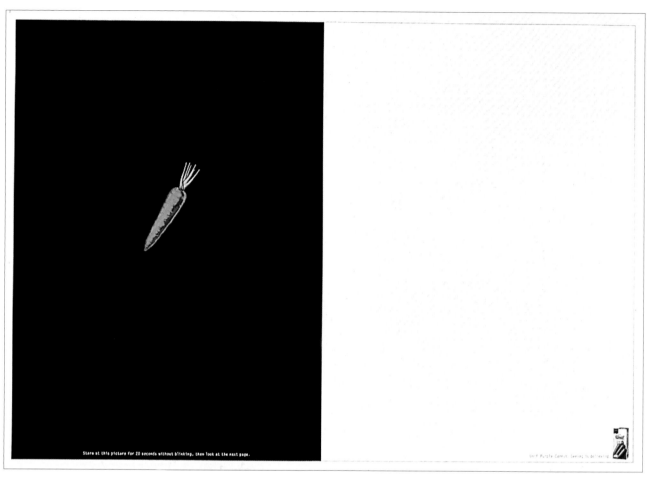

● **Stare At This Picture For 20 Seconds Without Bilinking, Then Look At The Next Page**
Name of Product/Service: Unif Purple Carrot
Company: Saatchi & Saatchi
Address: 25F/Sathorn City Tower,175 Southorn,
Thungmahamek, BKK 10120, Thailand
City: Bangkok

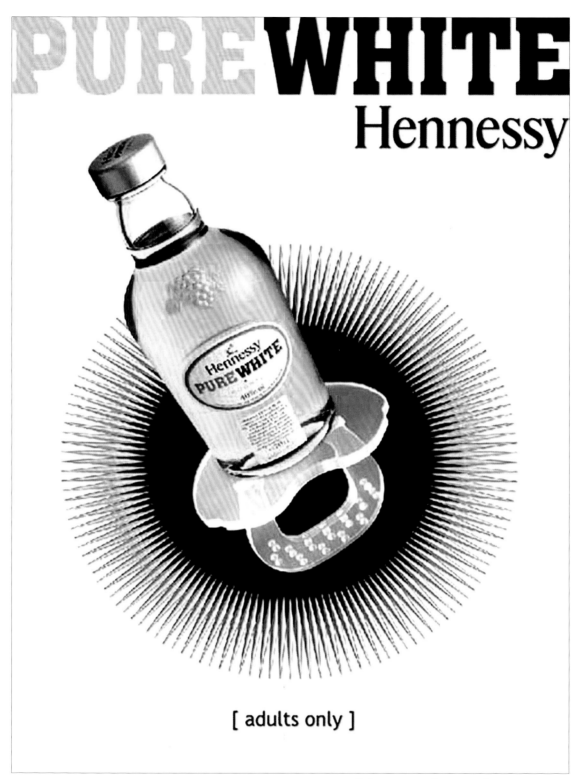

"Adults Only" -Bottle & Pacifi
Name of Product/Service: Hennessy
Planner(s): Cathy Yang
Art Director(s): Gordon Hughes
Copywriter(s): J.P.YU
Advertiser: Riche Monde Limited
Agency: Leo Burnett Company Ltd.

纯正麦香 自然原味

● **Glass**

Name of Product/Service: Chu Tain Beer
Planner(s): Byron Lu, Daisy Tong
Art Director: Kevin Lee, Michael Wong, Li Wen Long
Copywriters: Chen Jing
Advertiser: Wuhan Euro Dongxihu Brewery Co., Ltd
Agency: Grey Worldwide, Beijing